彩・童趣・綺幻之旅

物語

紅帽子的肉森林

的

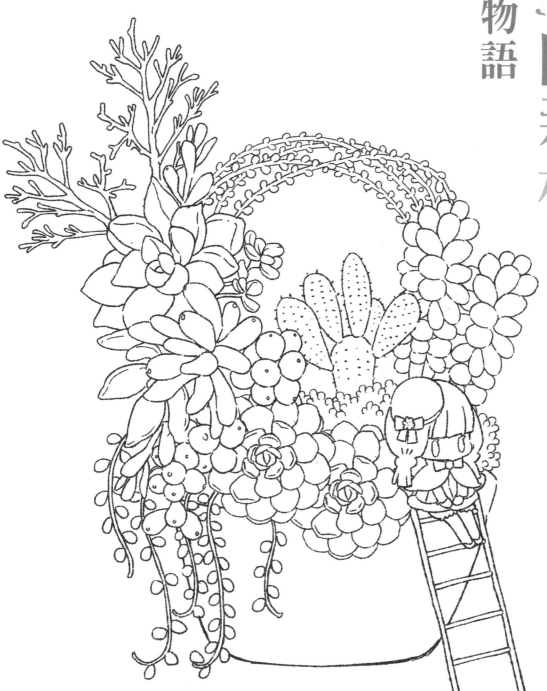

不思議的迷你世界……

　　多肉植物在朋友間流行了好一陣子，常常可以看到照片中的電腦桌旁就放著一盆像仙人掌的植物，但又不像仙人掌那麼大、有刺，有些甚至有兔子的造型，著實不可思議。

　　後來家裡媽媽也養起多肉植物，看到多肉本人才驚覺，真的很療癒、很可愛，且顏色多彩，實在無法想像這會是多肉的顏色，而且還有多種奇特的外型，真是讓人驚嘆啊！

　　這回出版社提出著色書的企畫，我馬上想到以多肉植物為主題。多肉植物總類繁多，集合在一起做成小盆栽，讓人彷彿看到了一個迷你世界——探究裡面的各種多肉，怎樣也不會膩呢。這種迷你世界非常契合我想畫的心情。

　　雖然家裡已有很多多肉植物，但要構成一本著色書還需要更多的植物來輔助，所以，當你著色時，可以發現還有其他植物可以上色唷！同時，為了增添著色書的趣味，我又以小紅帽為基礎，改編成紅帽子的多肉森林物語。

　　紅帽子在森林裡遇見了迷路的小狐狸，這就是我這本著色書故事的基本結構，這對夥伴在旅途中遇見了不同的多肉植物風景、奇幻的森林世界，以及森林裡的各種動物。這著色書便是一本童話故事，希望大家在著色的同時也能走進充滿童趣的故事中唷！

　　書中介紹了兩種著色工具——色鉛筆及水彩。但大家不須侷限於這兩種著色工具，不論是蠟筆、彩虹筆、彩色原子筆……只要是你喜歡且方便著色的工具都可以隨意使用。如果捨不得在書頁上面著色，你也可以將書中內容影印到水彩紙上，這樣就能盡情享受無限的著色樂趣。

　　最後……我是橘子，希歡你會喜歡我的著色書，咱們下一本見。

上色與配色

多肉植物充滿各種色彩，只要是你喜歡的顏色都可以隨意的上色唷！
在此分享簡單上色技巧及配色概念，讓你上色時可以更漂亮。

色鉛筆上色

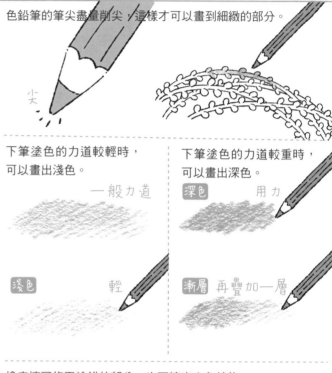

色鉛筆的筆尖盡量削尖，這樣才可以畫到細緻的部分。

小　大

下筆塗色的力道較輕時，可以畫出淺色。

一般力道

下筆塗色的力道較重時，可以畫出深色。

深色　用力

淺色　輕

漸層　再疊加一層

● 基本顏色可簡單分為暖色系及冷色系

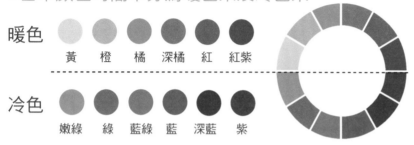

暖色　黃　橙　橘　深橘　紅　紅紫

冷色　嫩綠　綠　藍綠　藍　深藍　紫

● 上色時選相近的顏色，能展現柔和舒服的調性

暖色系表現

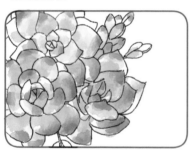

冷色系表現

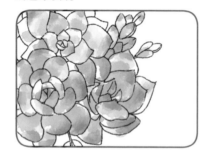

橡皮擦可修正塗錯的部分，也可擦出白色線條。

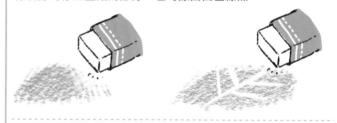

如果不想讓畫面顏色顯得太雜亂，一種花最多塗兩個顏色，若有葉子可以額外加一色。

若要表現層次感，可用相近的兩色交疊，此時上色力道要輕，兩種顏色才能完美的融合。

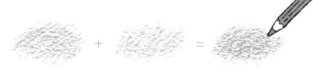

＋　＝

整體畫面使用同一個顏色（單色）也能呈現另一種氛圍。

你可以多方面嘗試，找到自己喜歡的顏色和上色風格。

疊加的顏色盡量不要多，太多顏色的話，混合後會讓顏色變髒。

顏色混濁

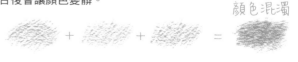

＋　＋　＝

水彩上色

水彩可以輕易調出各種顏色,深、淺也很容易控制。
雖然沒有色鉛筆方便,還是推薦給桌面有空間的朋友們。

洗筆筒　顏料　水彩筆

先準備好想畫的顏色,沾水溶解顏料。

筆尖沾水,淺淺的塗在花瓣上。

水

趁水還沒乾時,沾上顏料後塗上去。

塗上　← 沾顏料

第一筆較重,再慢慢向外塗,就可以
畫出漸層的色彩。

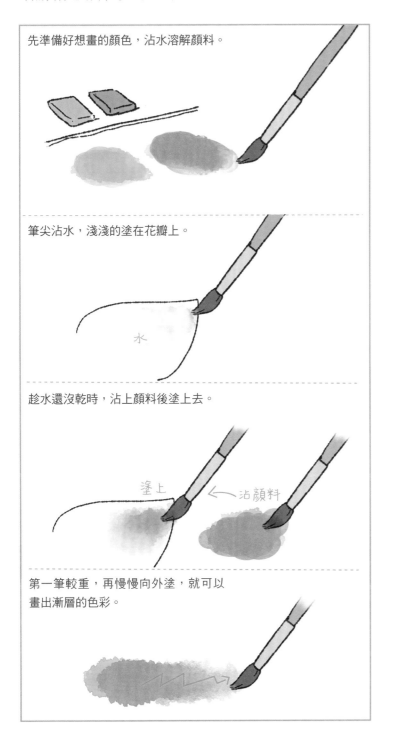

待塗色部分乾了後,筆尖沾點水跟顏料,再上
第二層顏色,這樣可以表現透明感。

第二層　Before　After

若要加深顏色,可以重複疊加同一顏色或
相近顏色。

+ =
+ =

疊加的顏色盡量不要多,太多顏色混合後
會讓顏色變髒。

+ + = ×

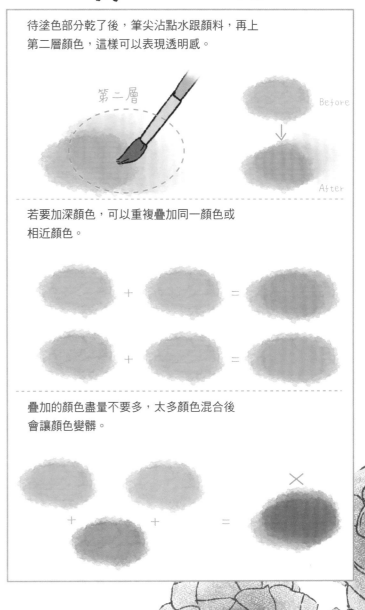

出場人物介紹

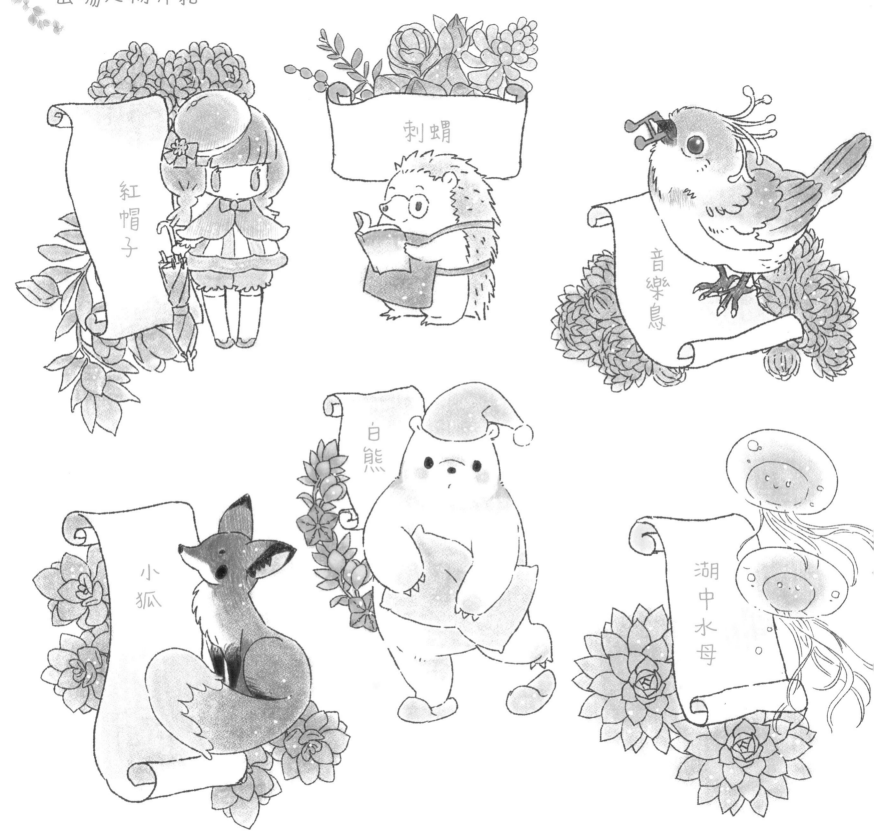

紅帽子

刺蝟

音樂鳥

小狐

白熊

湖中水母

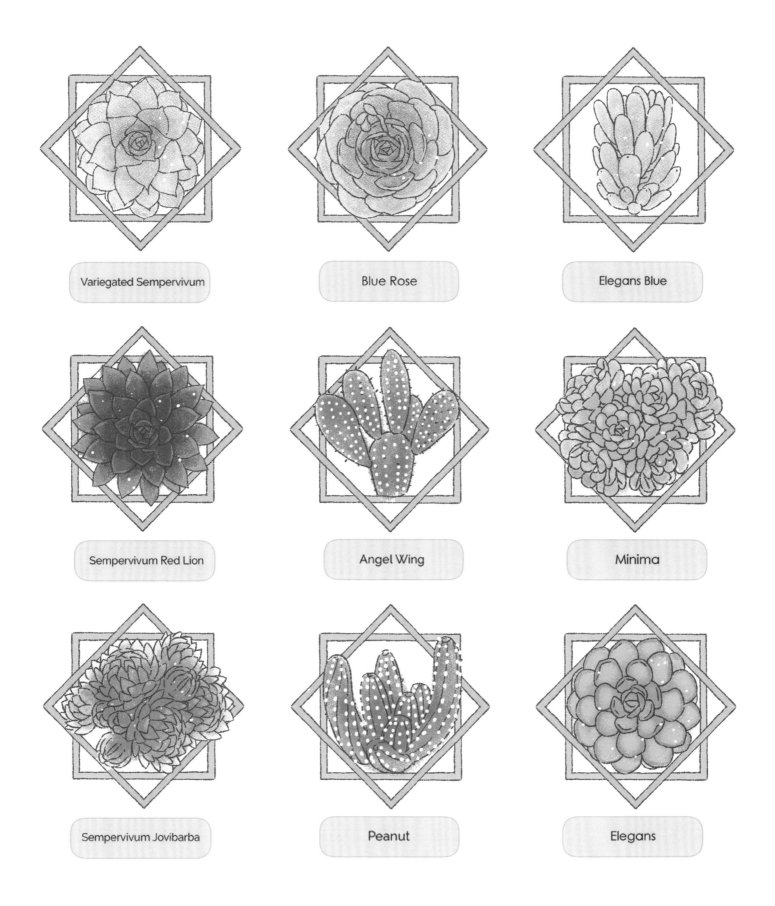

Variegated Sempervivum

Blue Rose

Elegans Blue

Sempervivum Red Lion

Angel Wing

Minima

Sempervivum Jovibarba

Peanut

Elegans

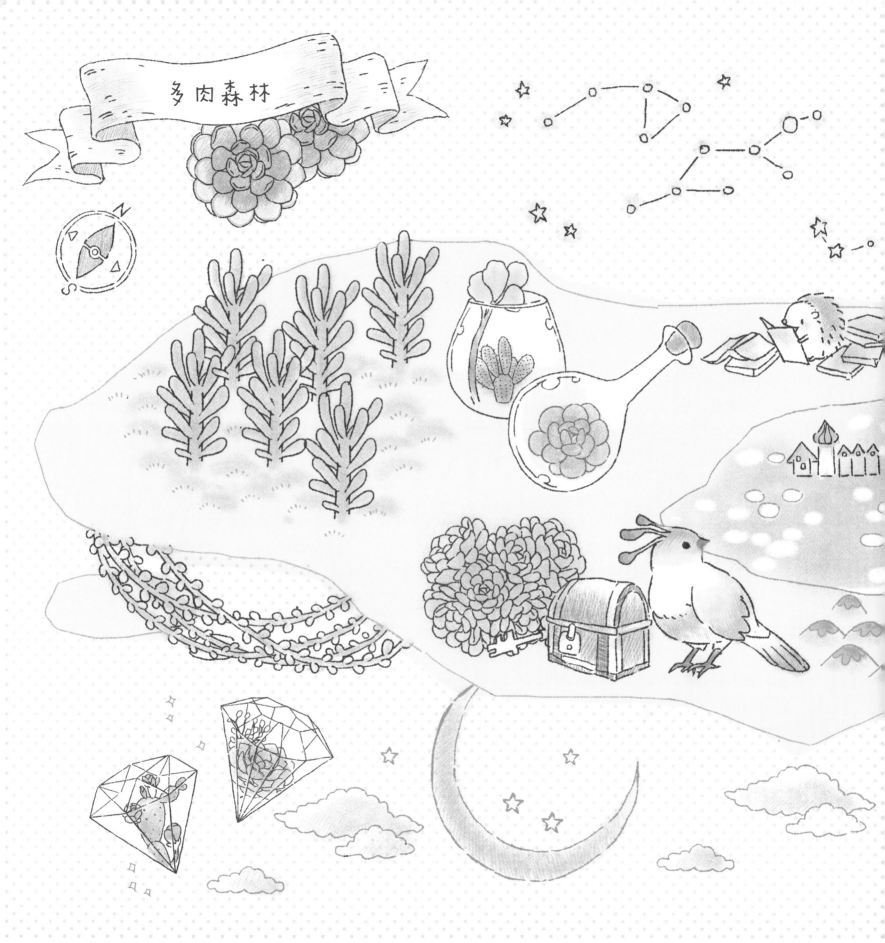

多肉森林

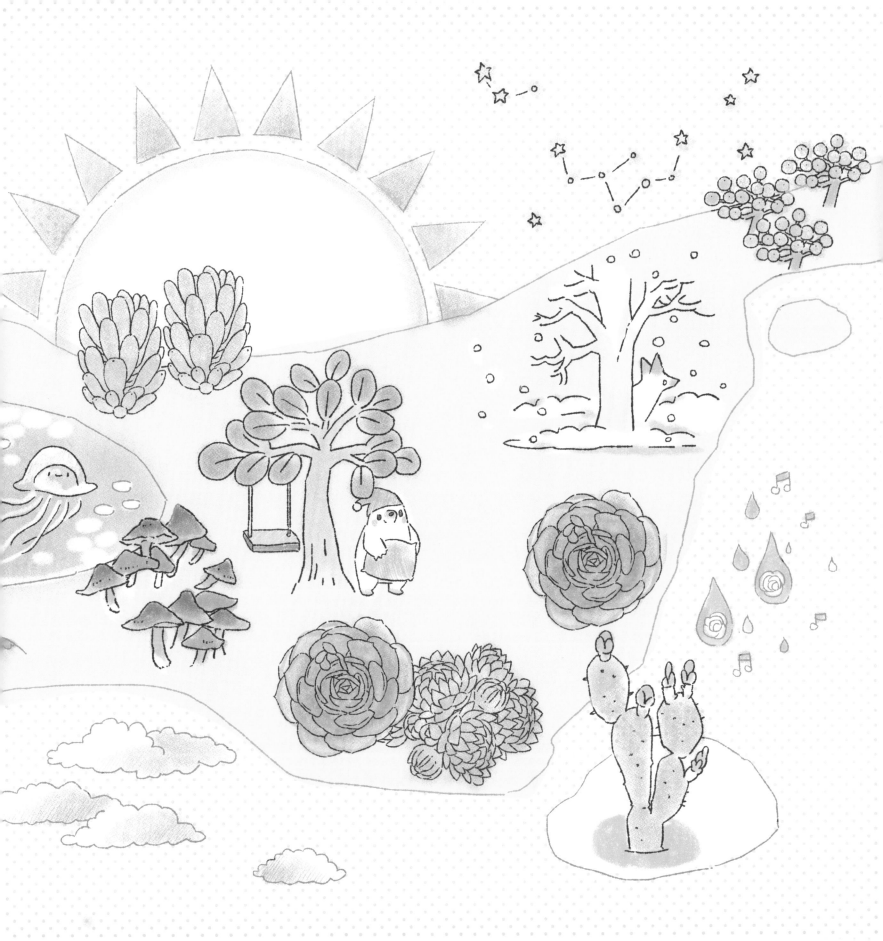

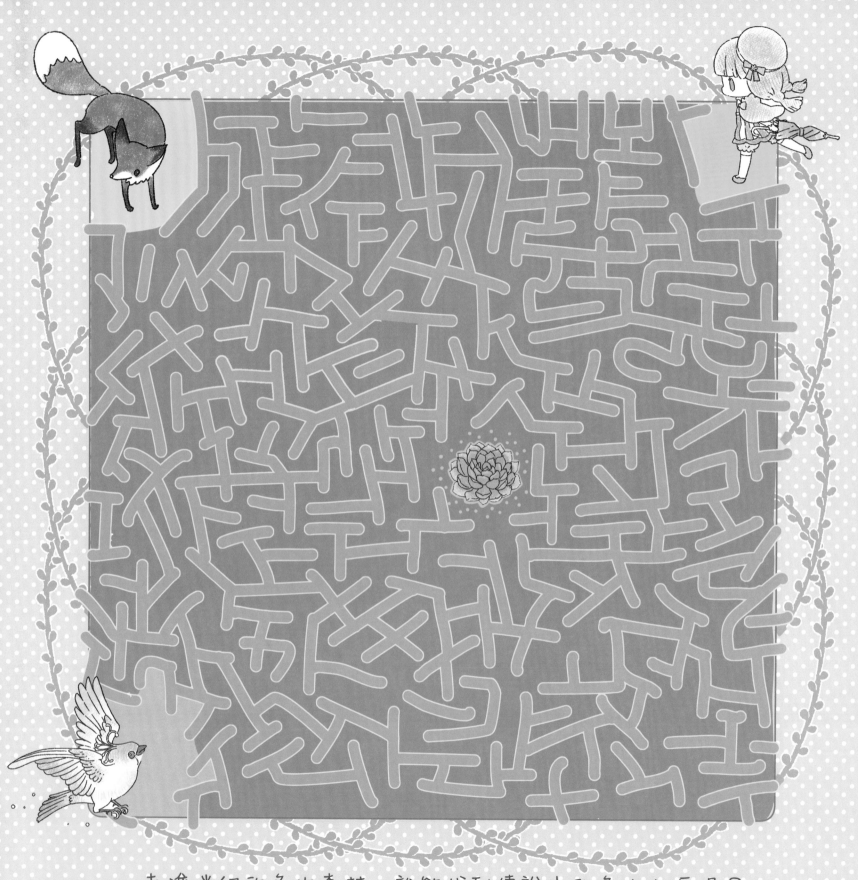

走進迷幻的多肉森林，誰能找到傳說中的多肉之后呢？

快！快找到出口，紅帽子就要飛走了～！

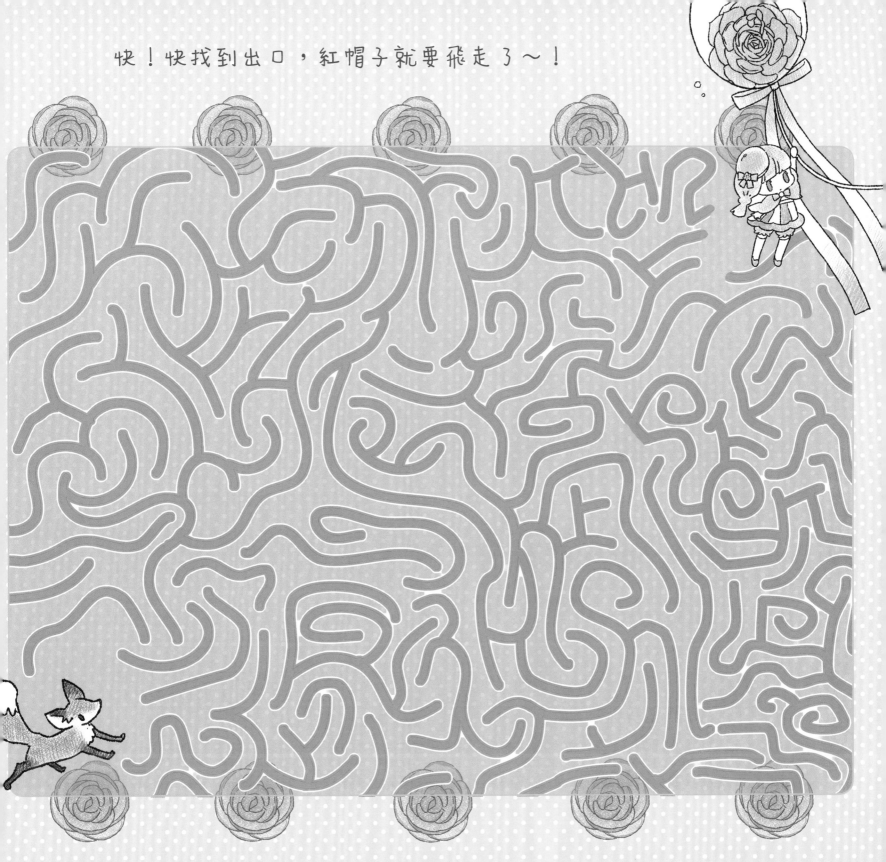

迷宮設計協力：林昱緯

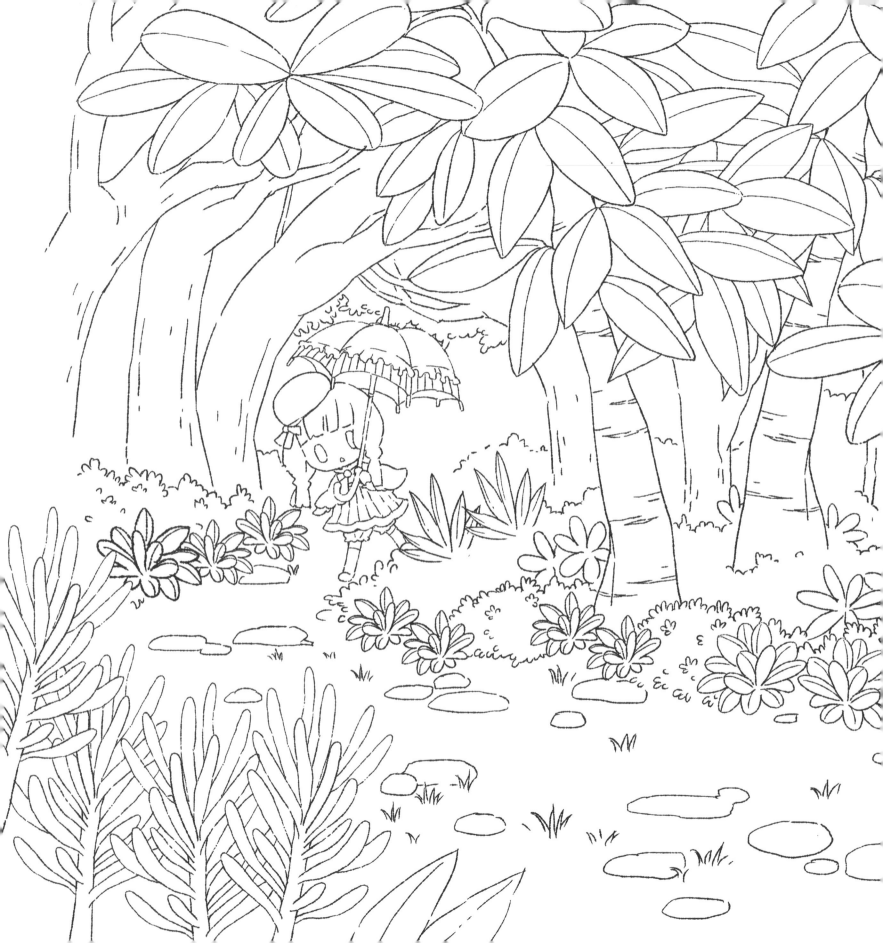

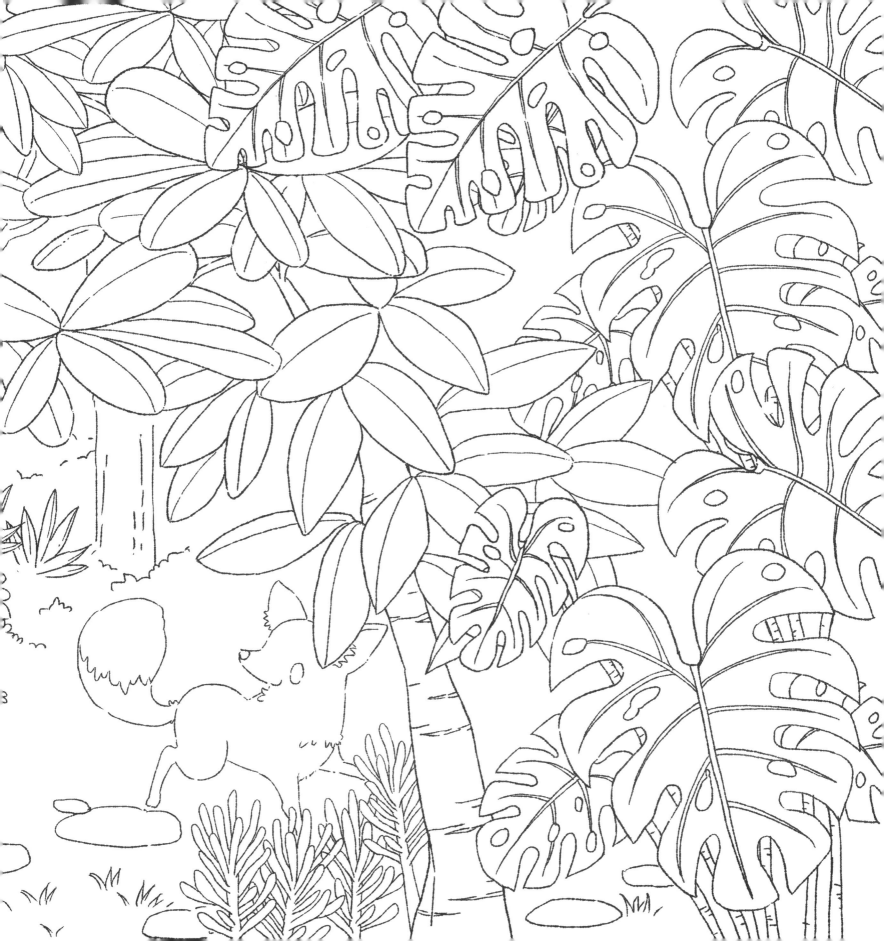

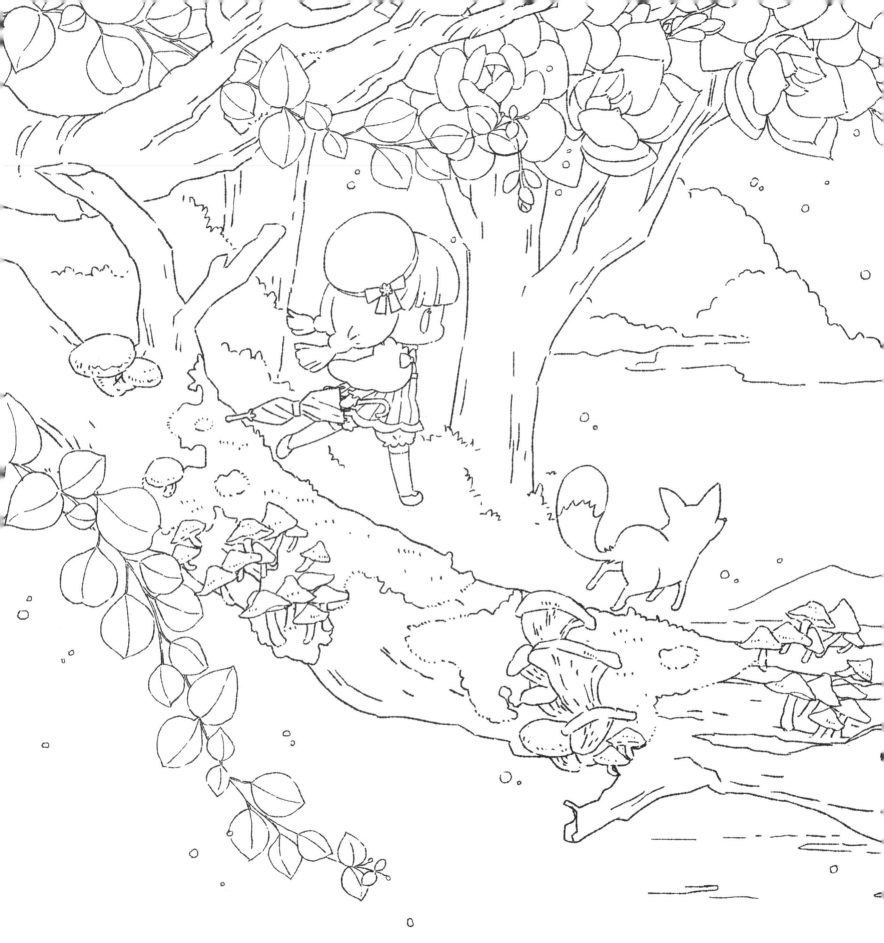

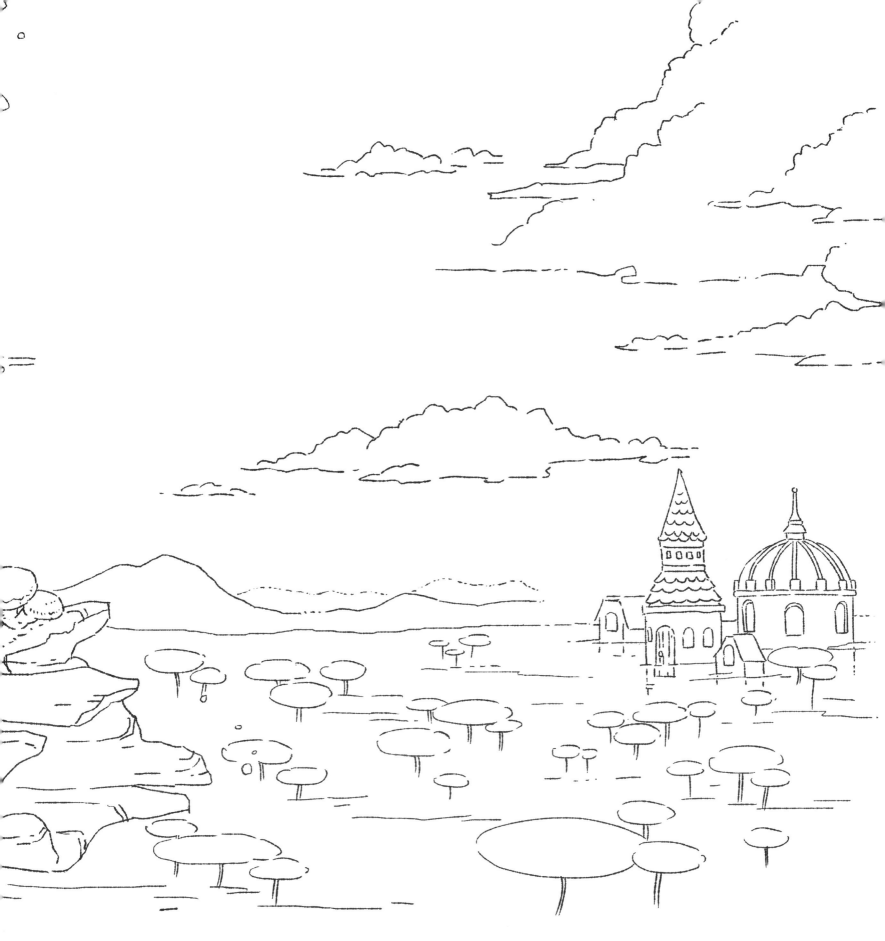

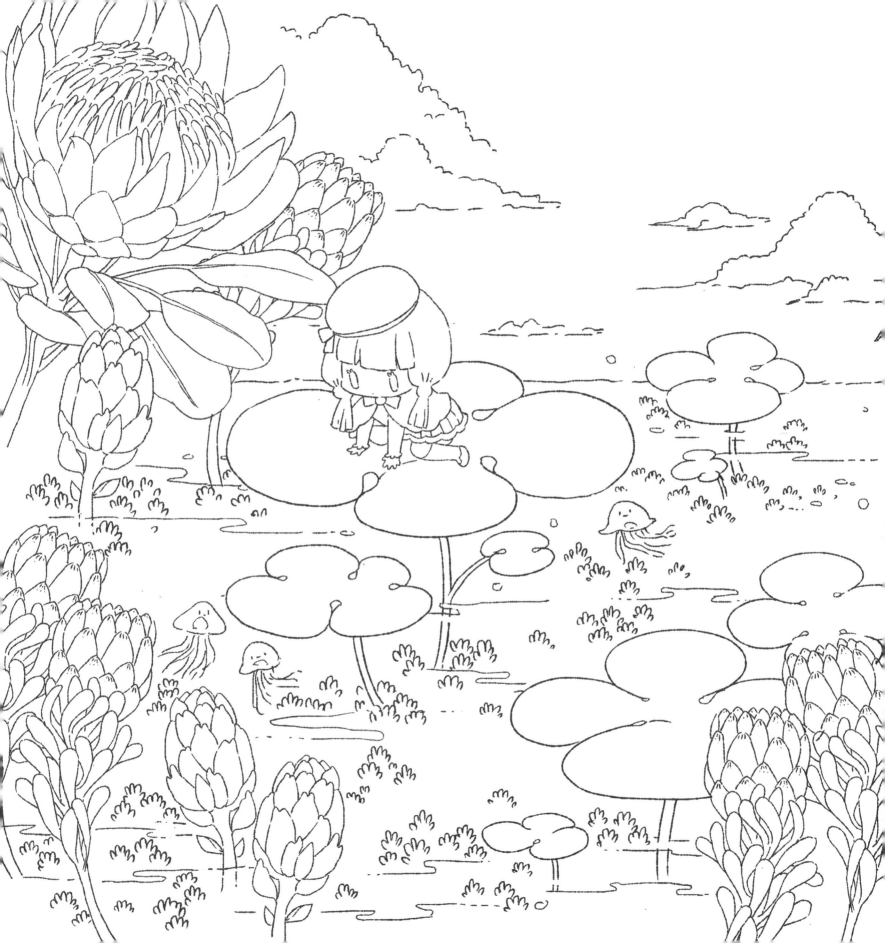

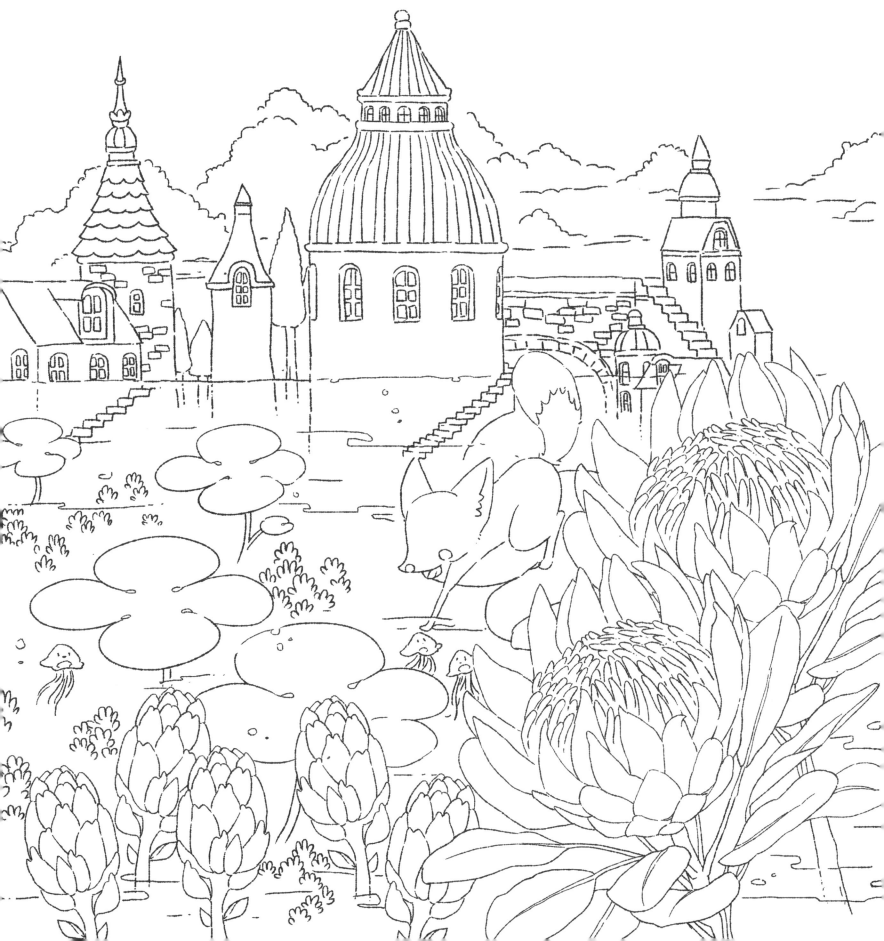

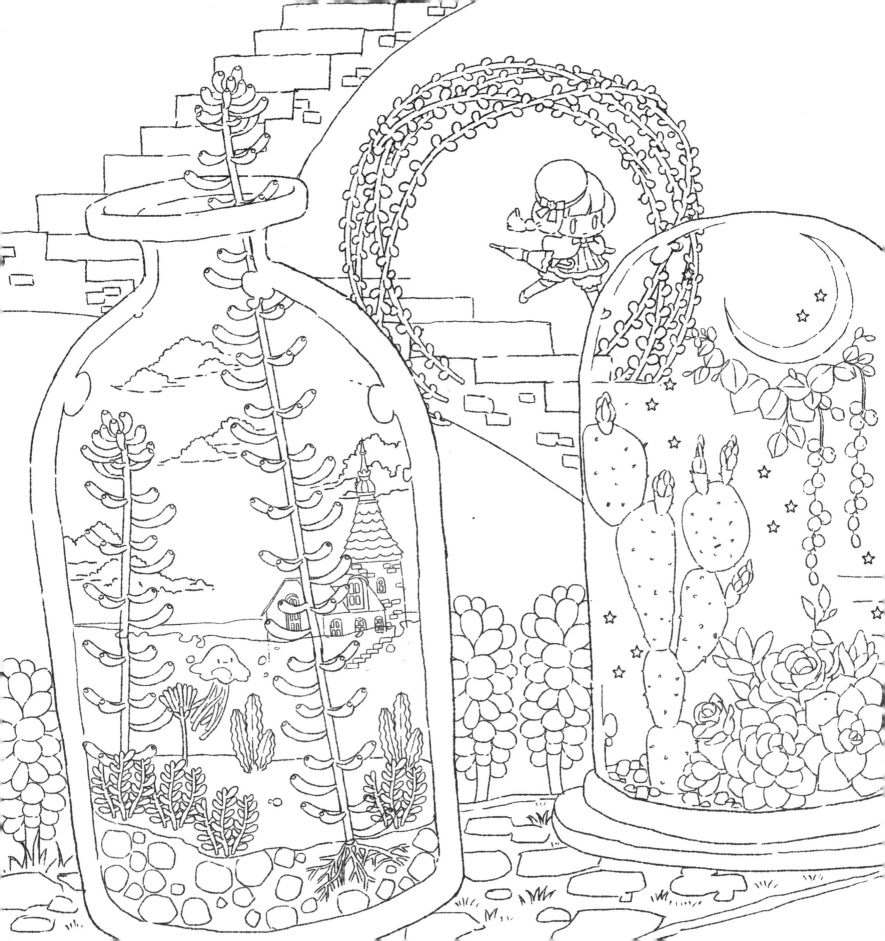

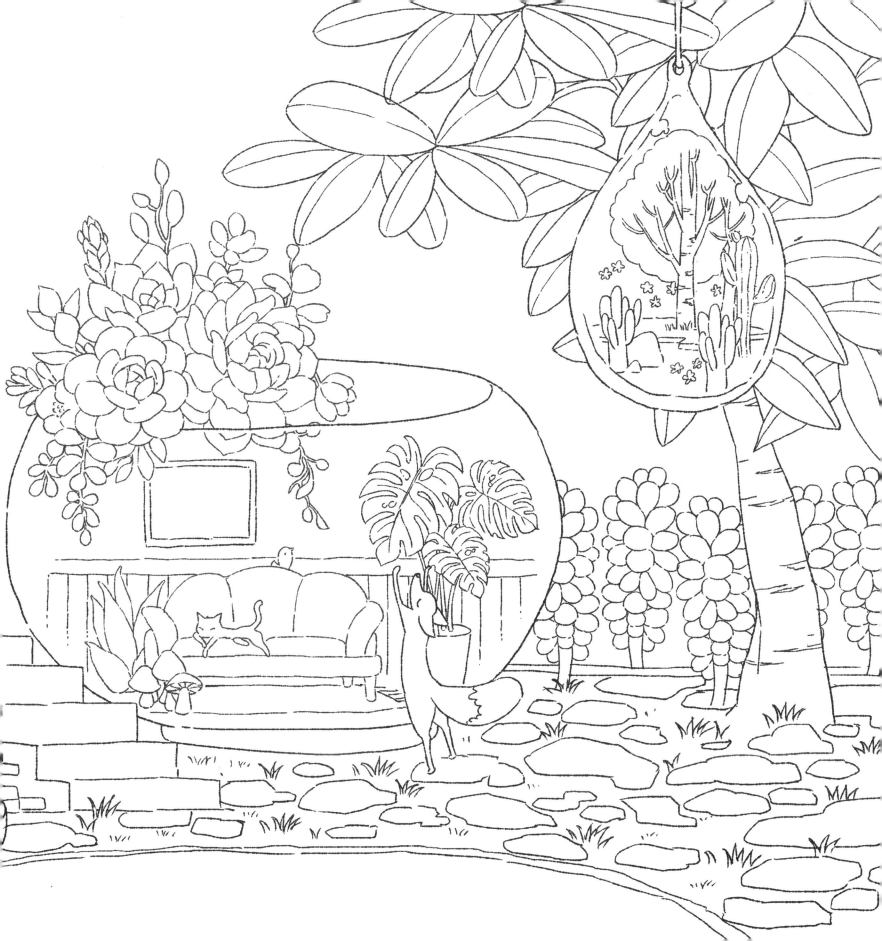

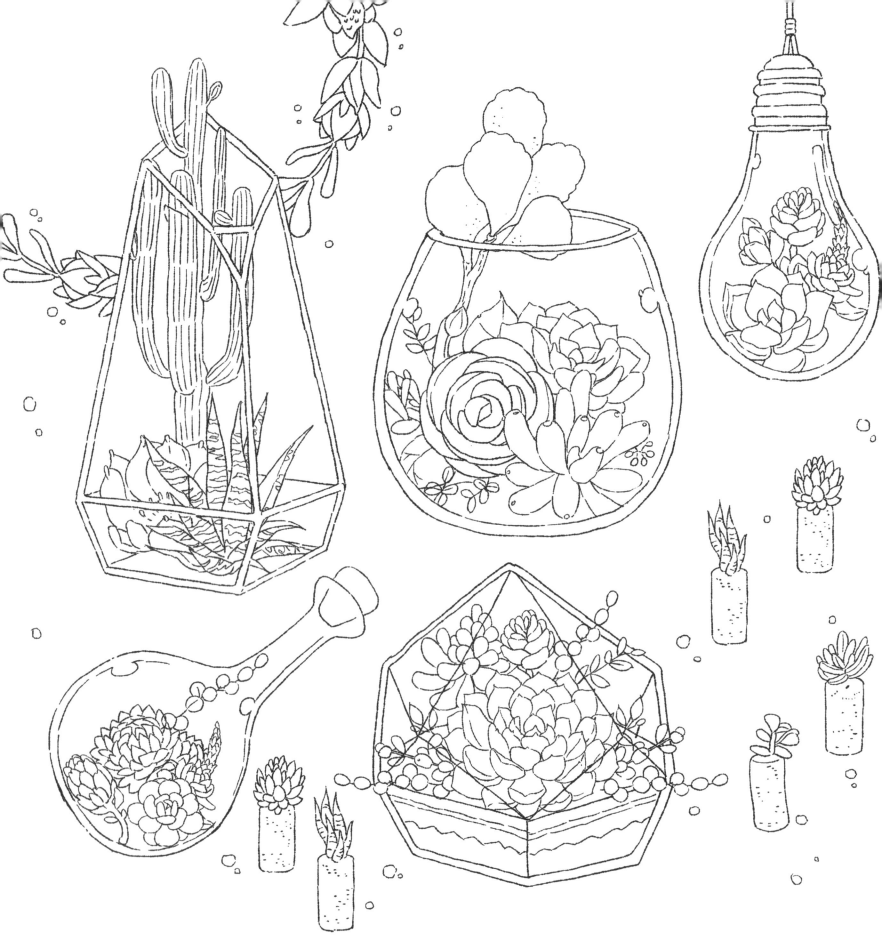

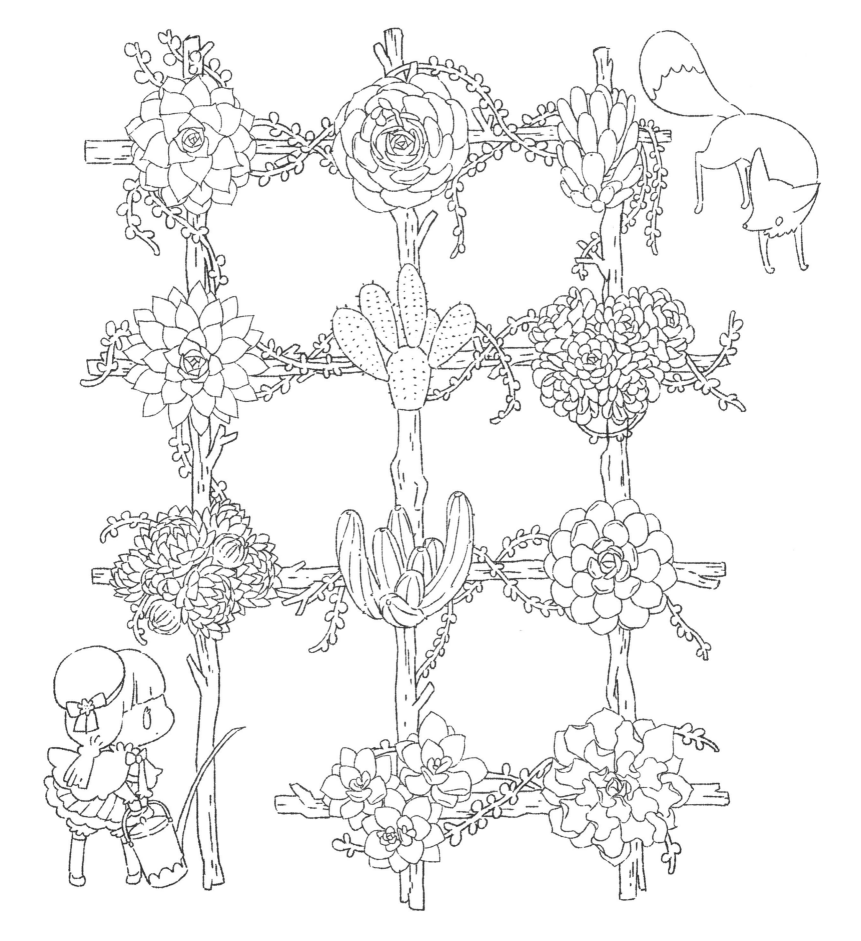

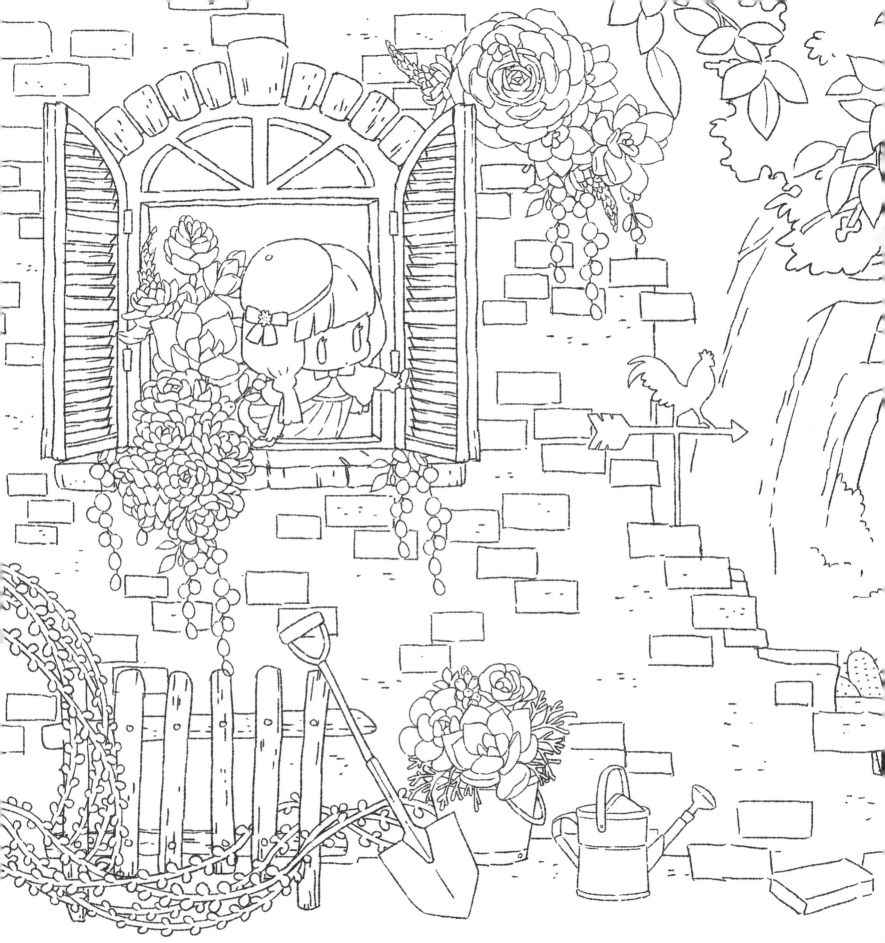

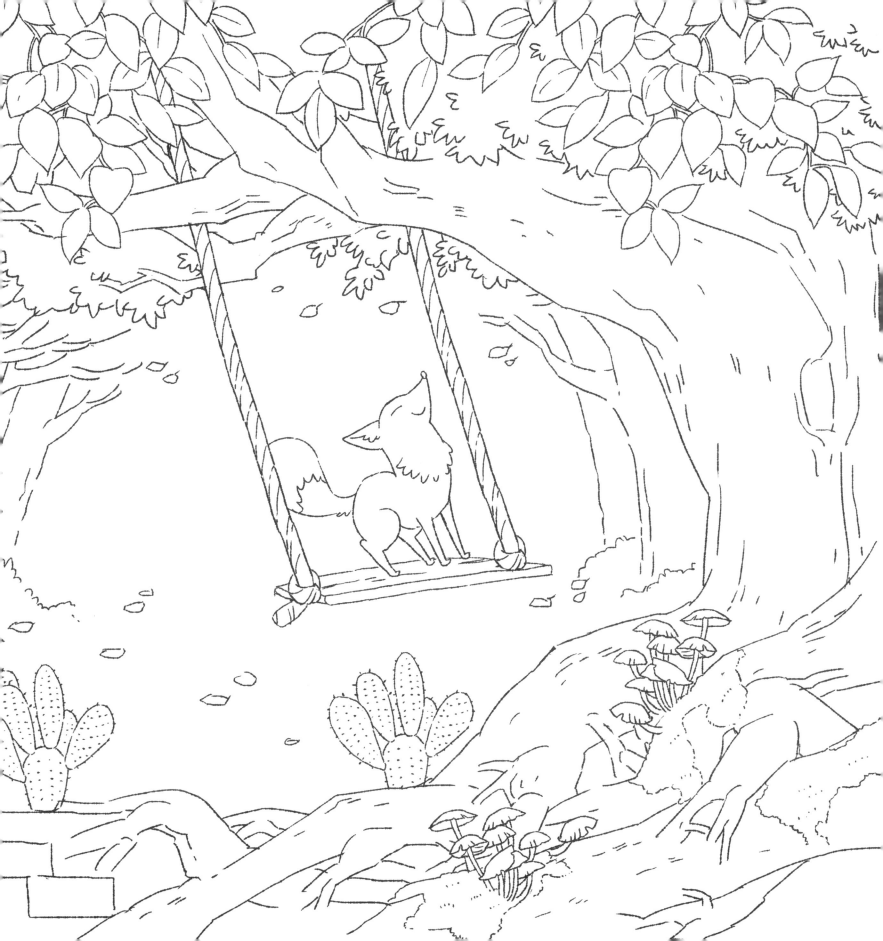

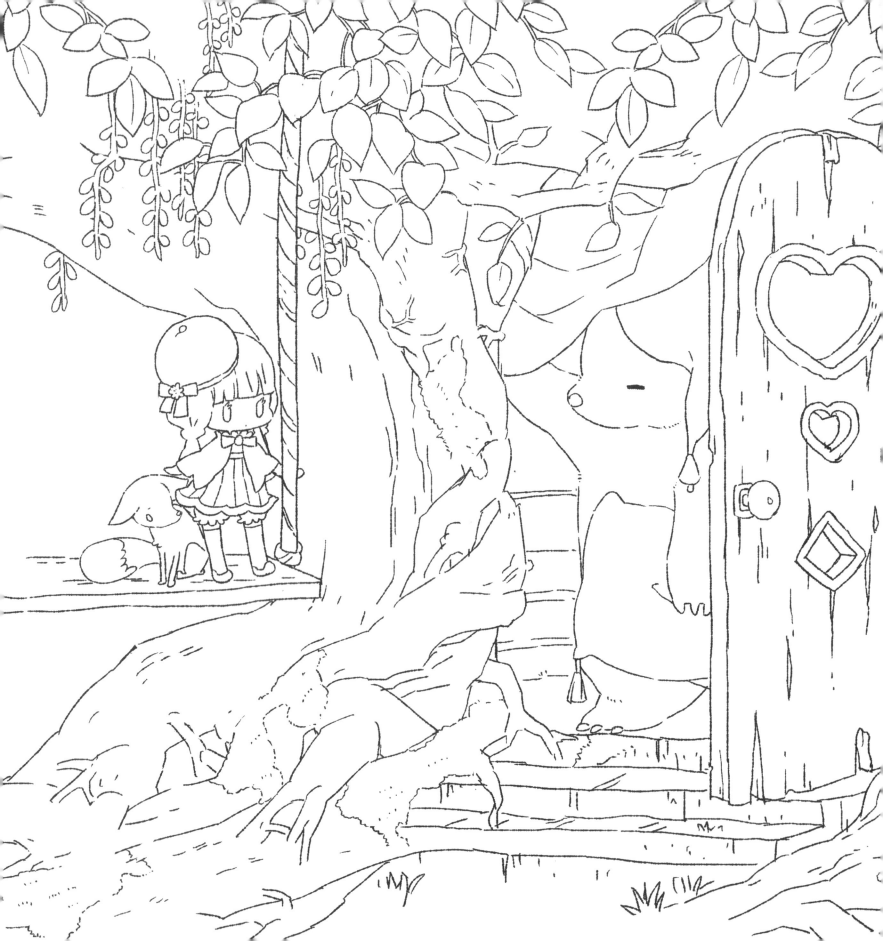

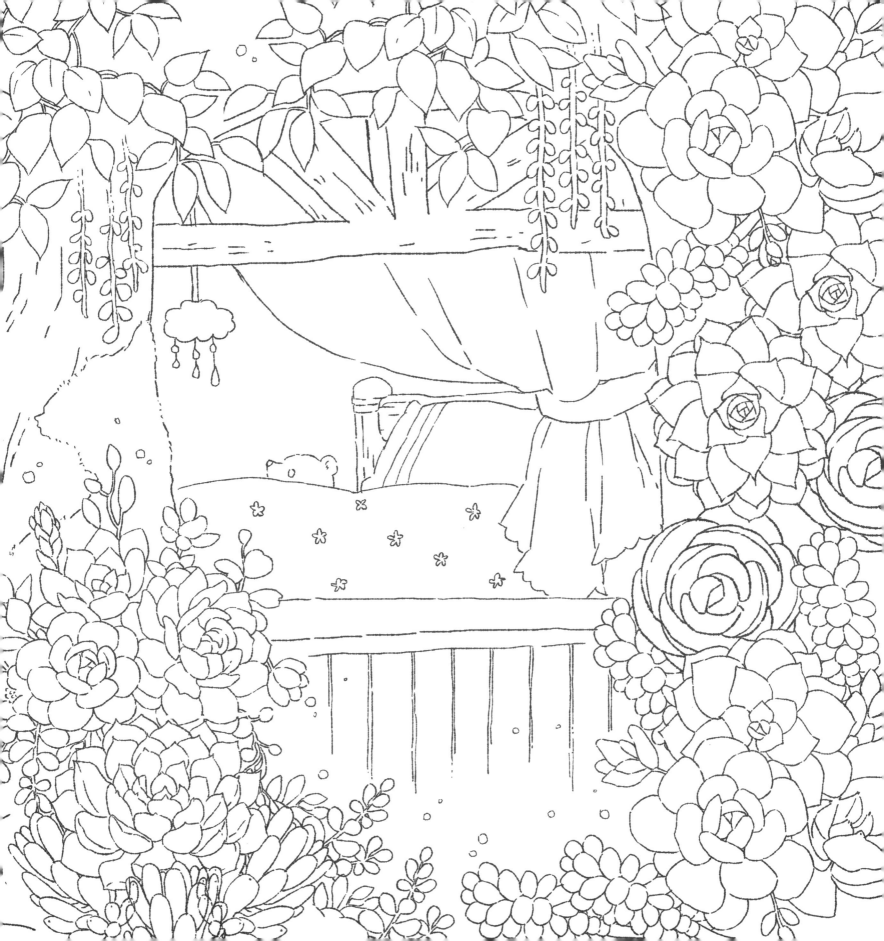

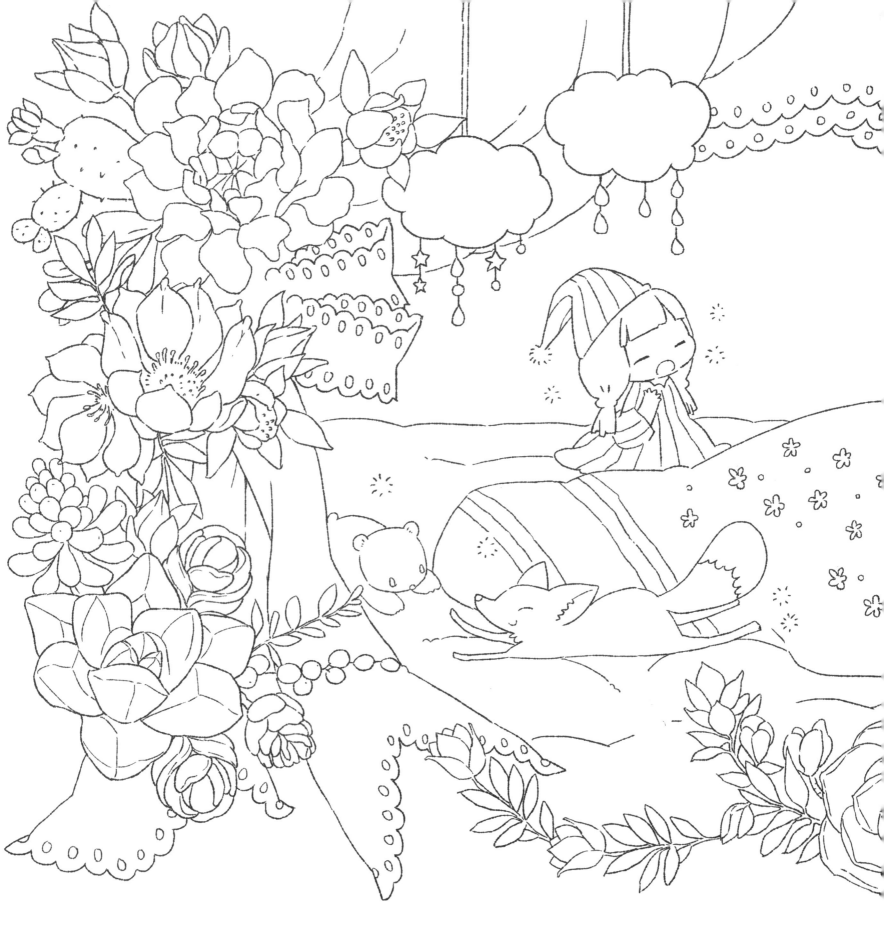

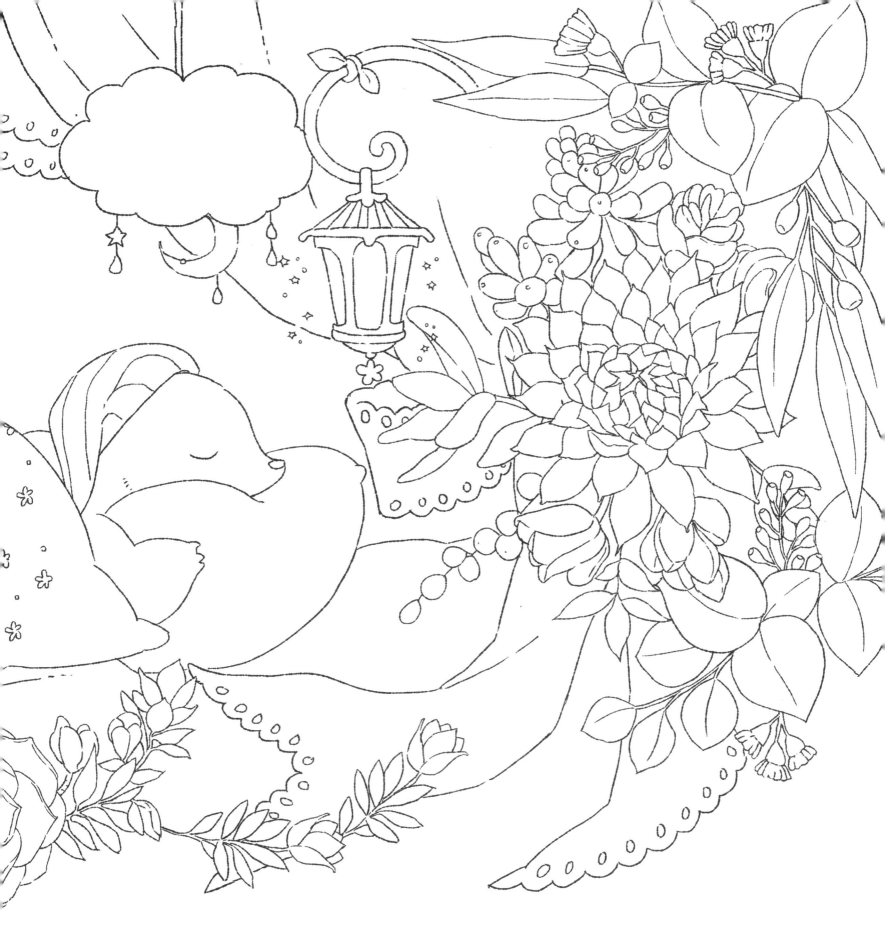

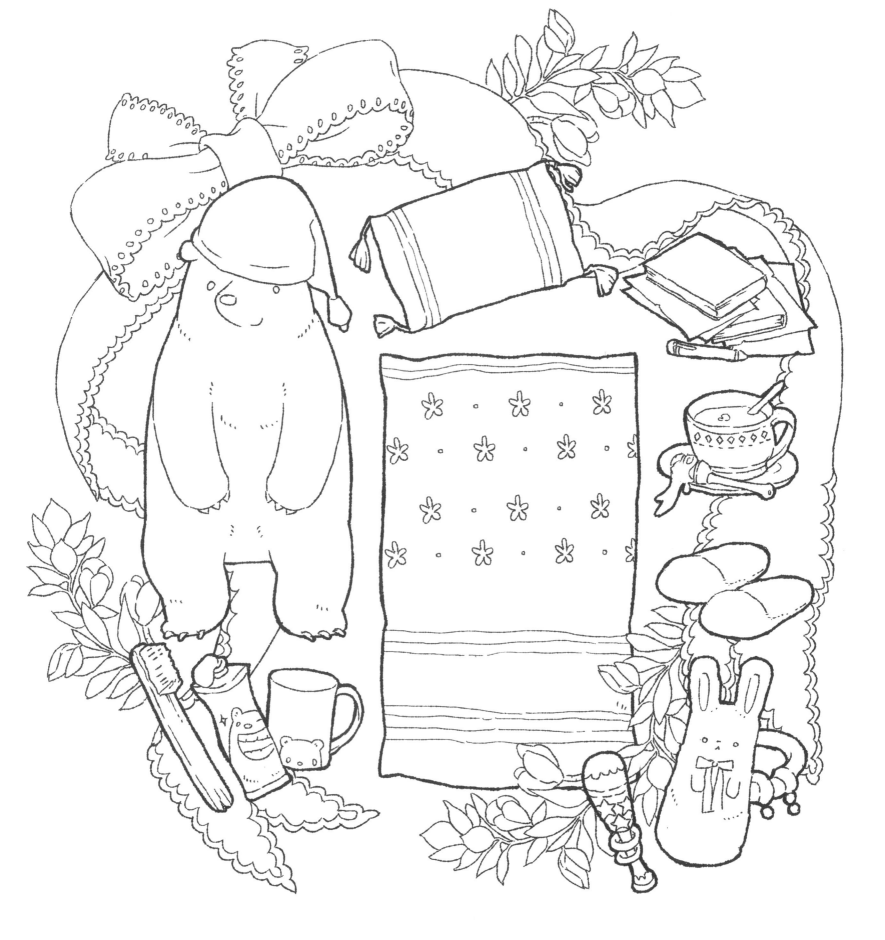

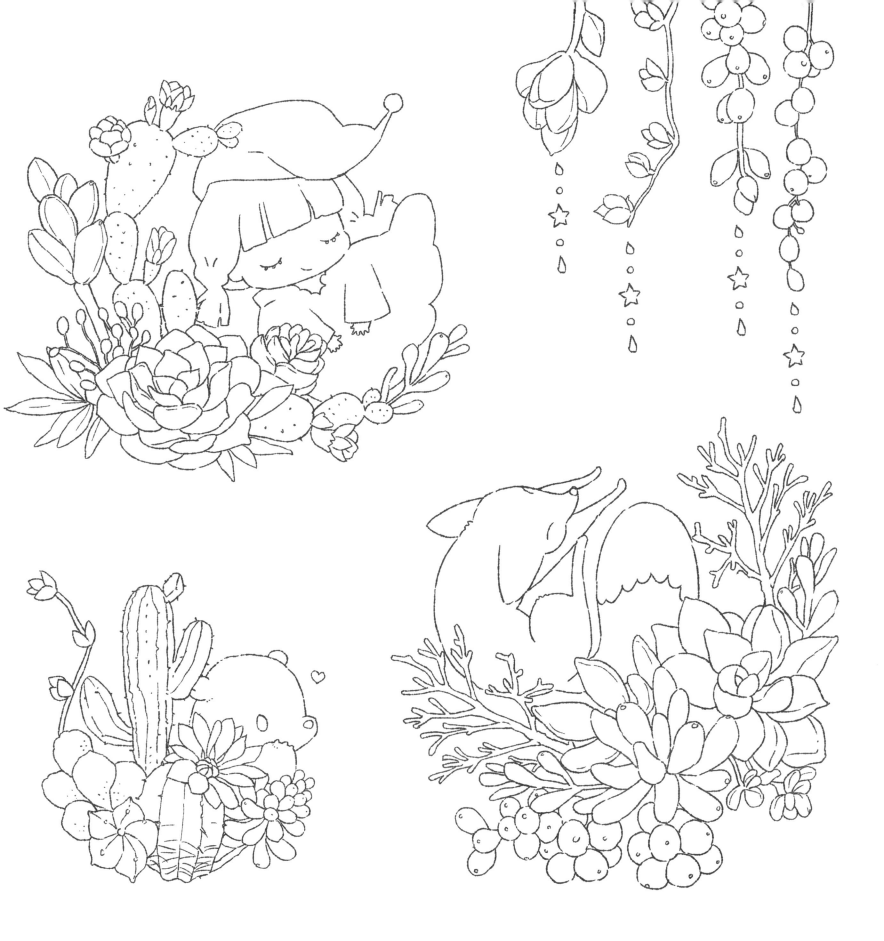

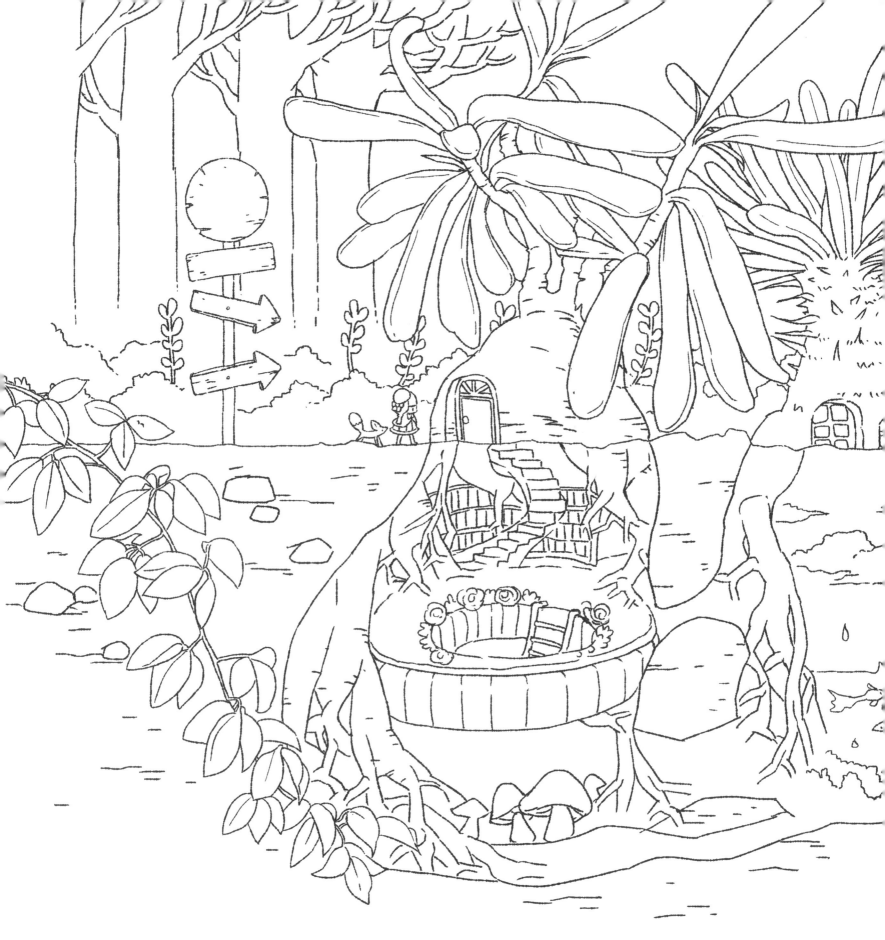

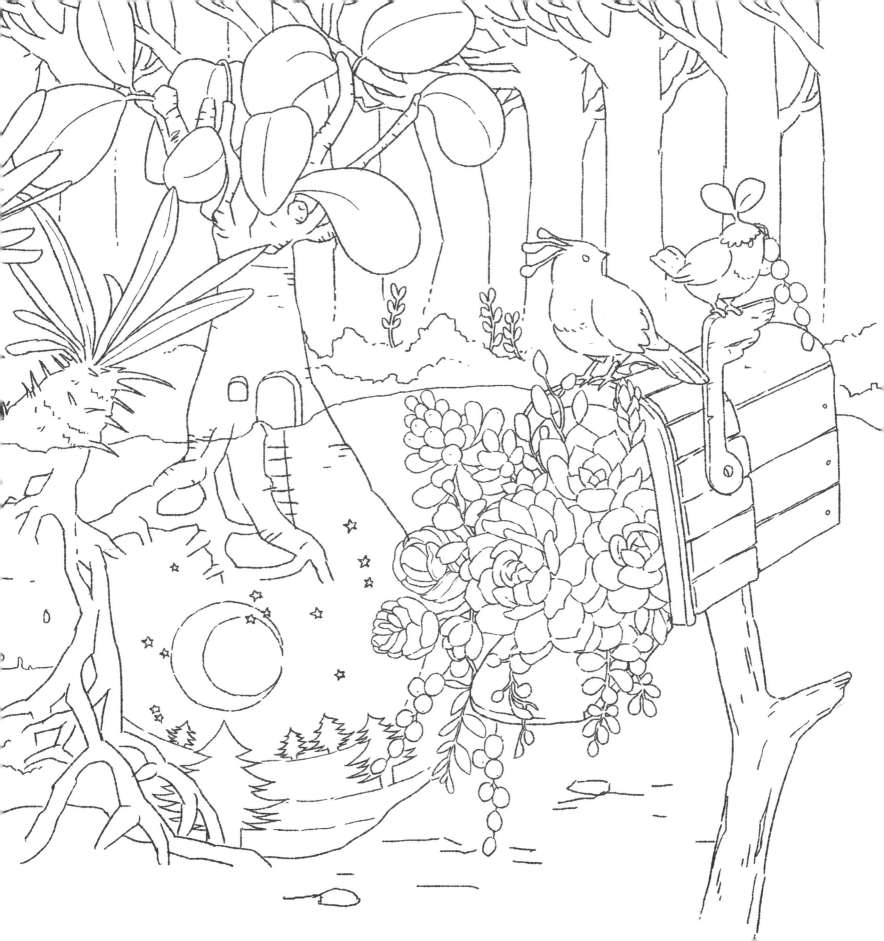

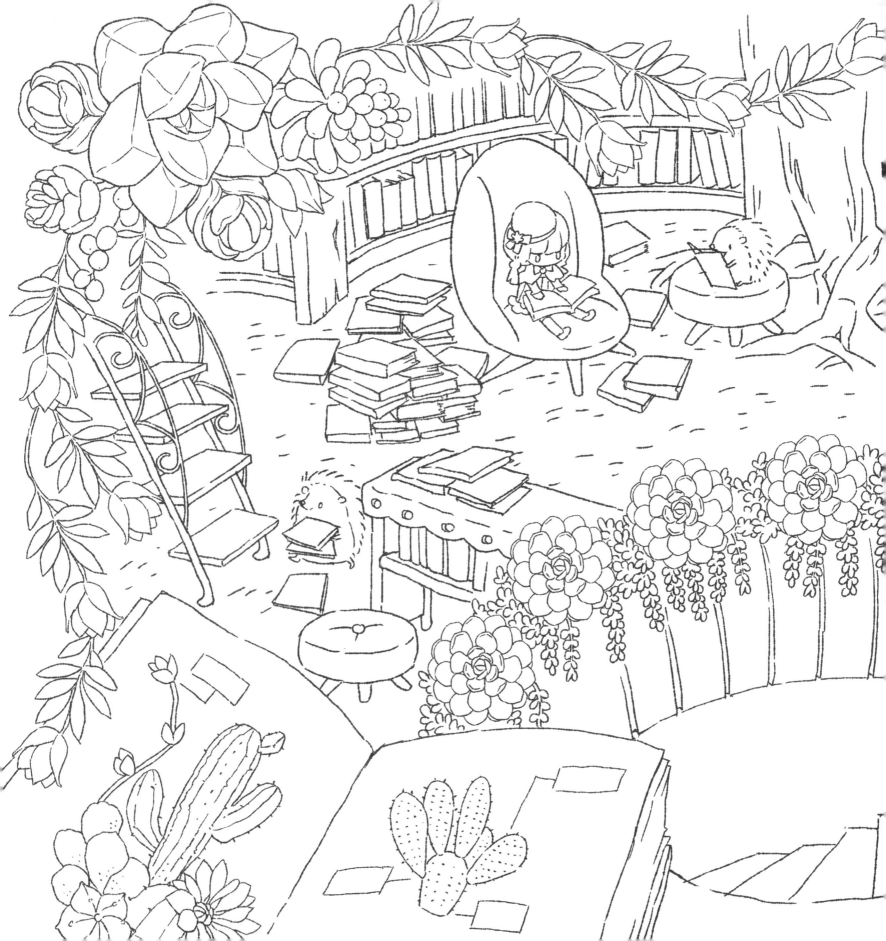

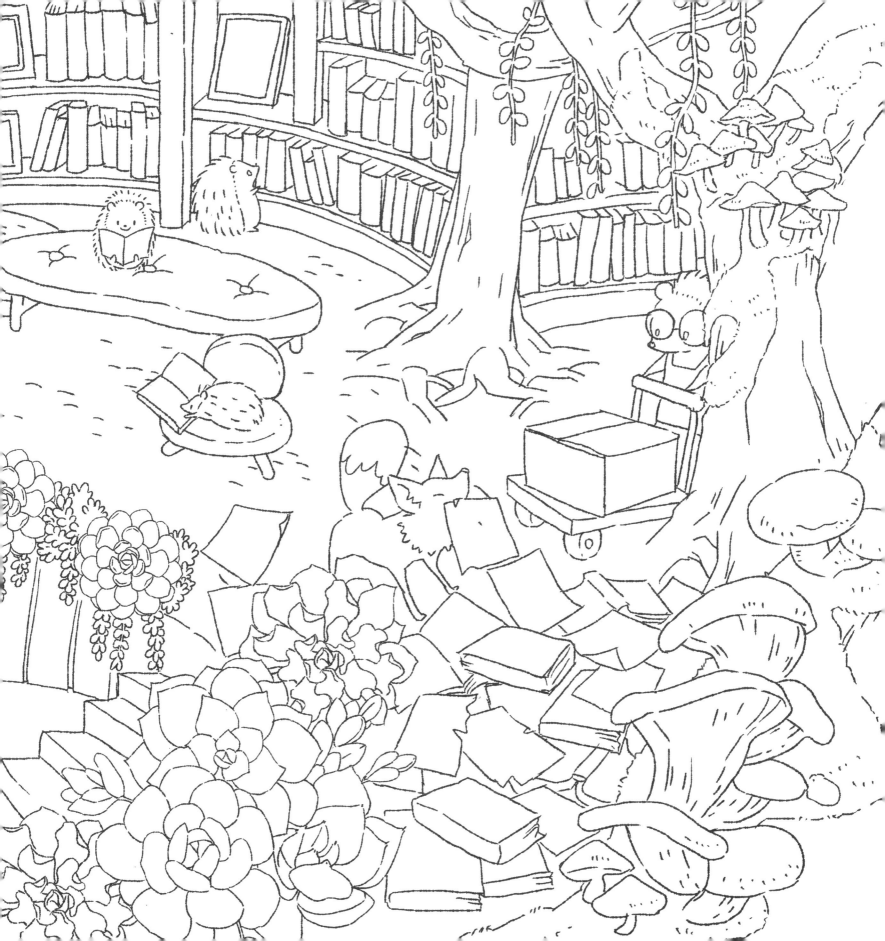

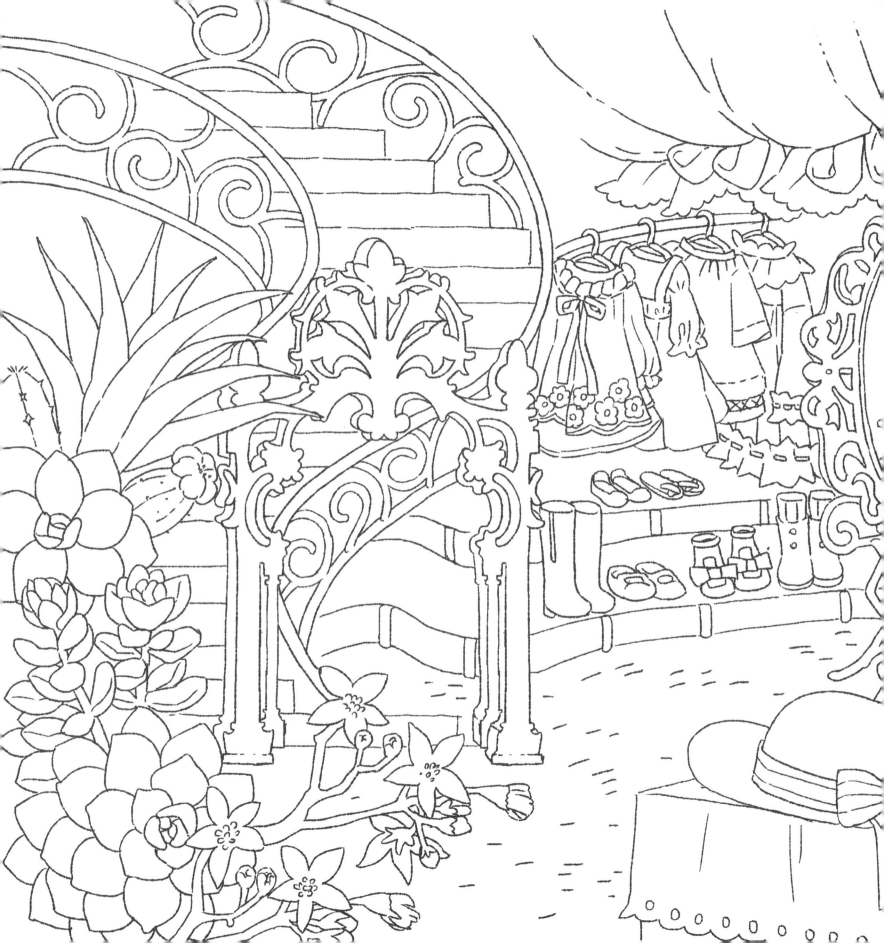

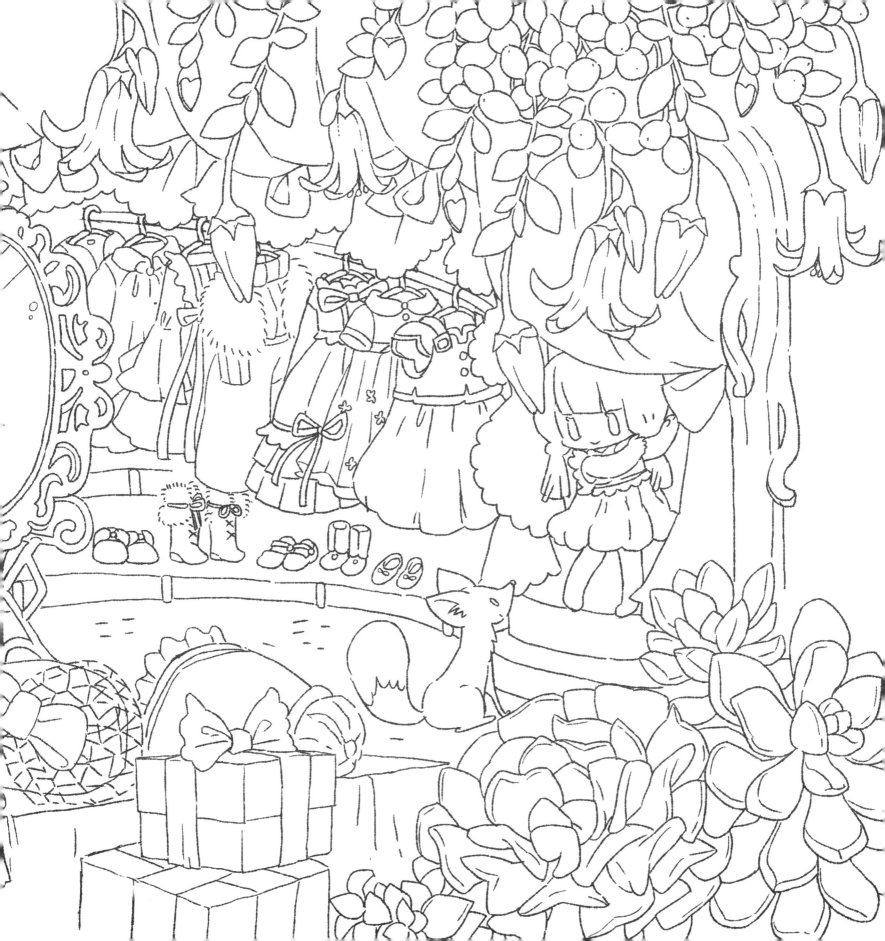

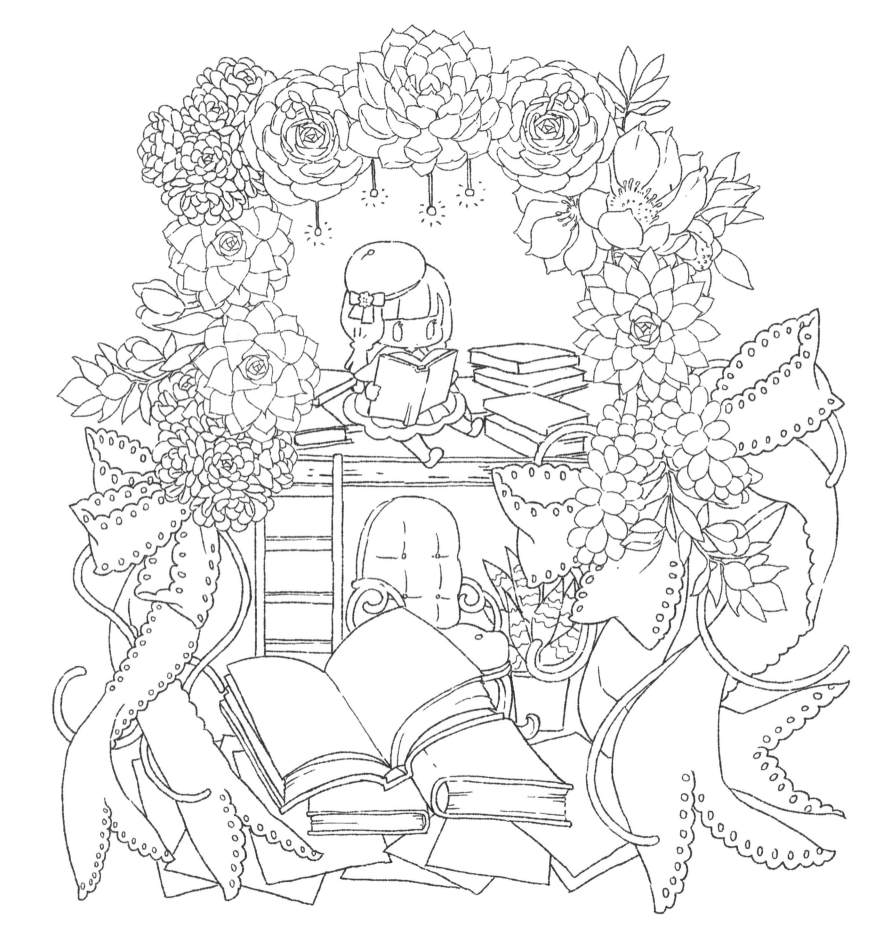

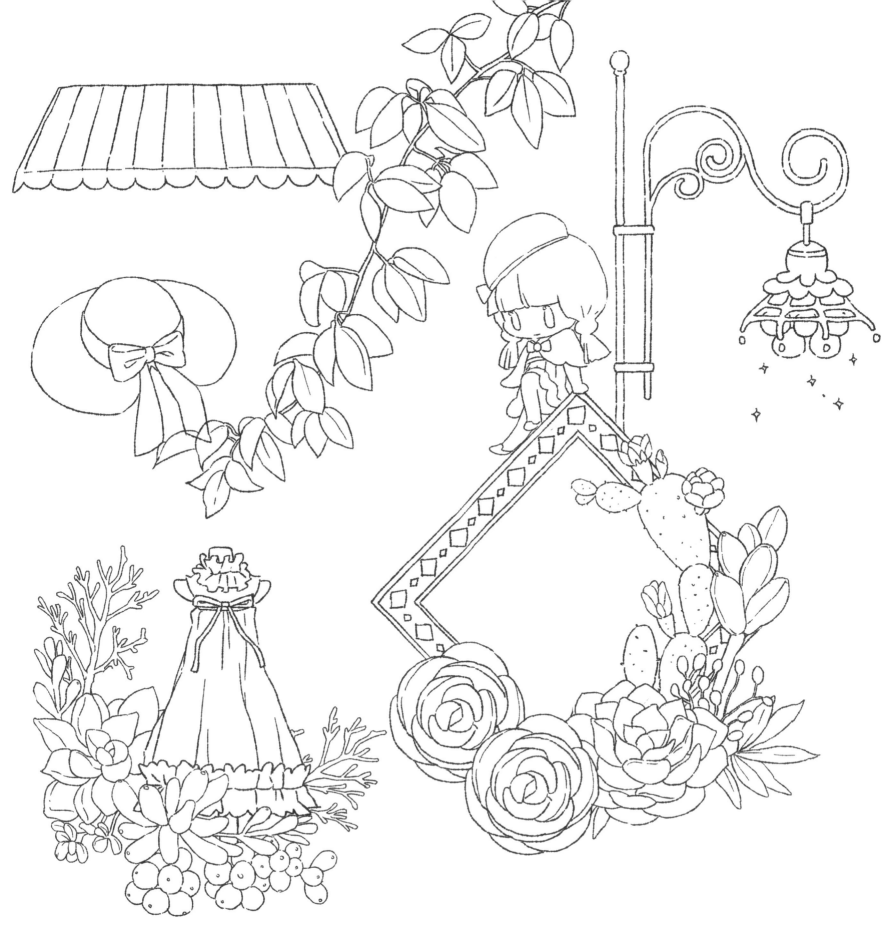

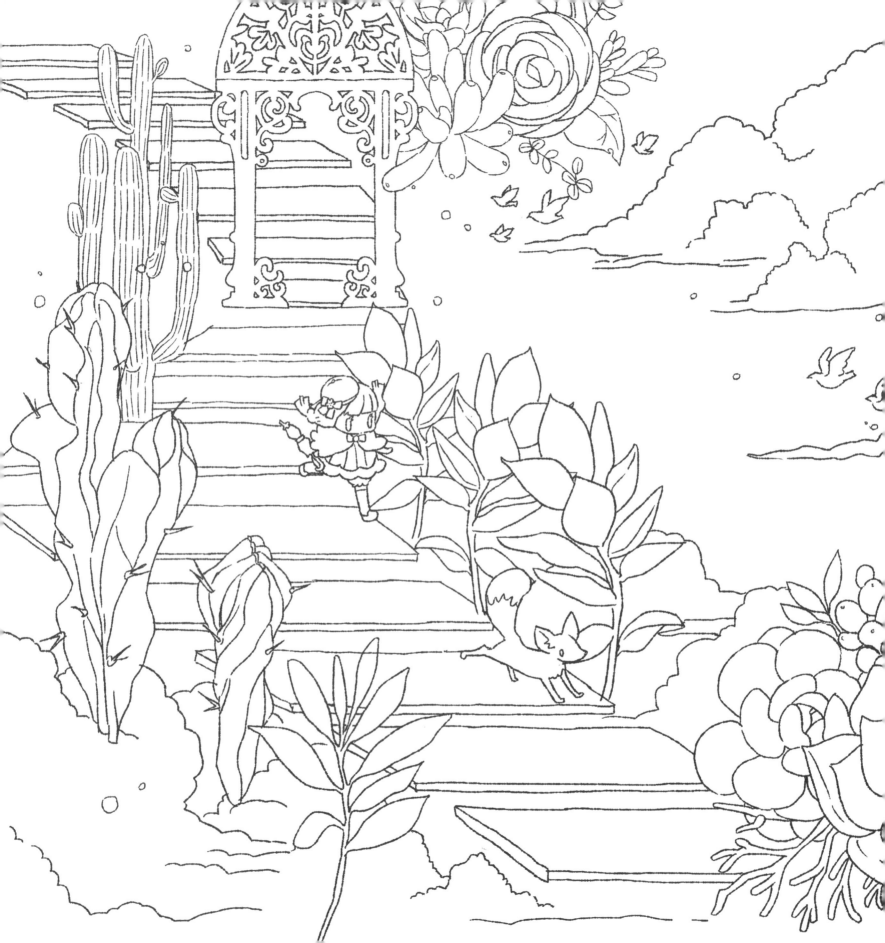

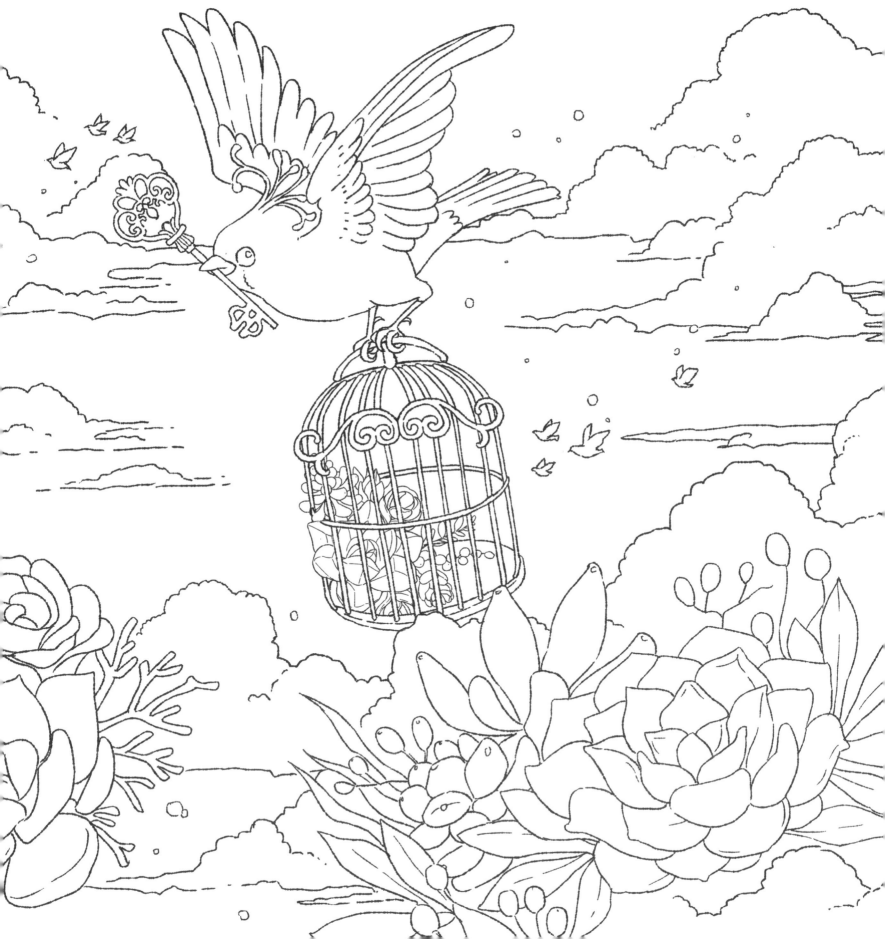

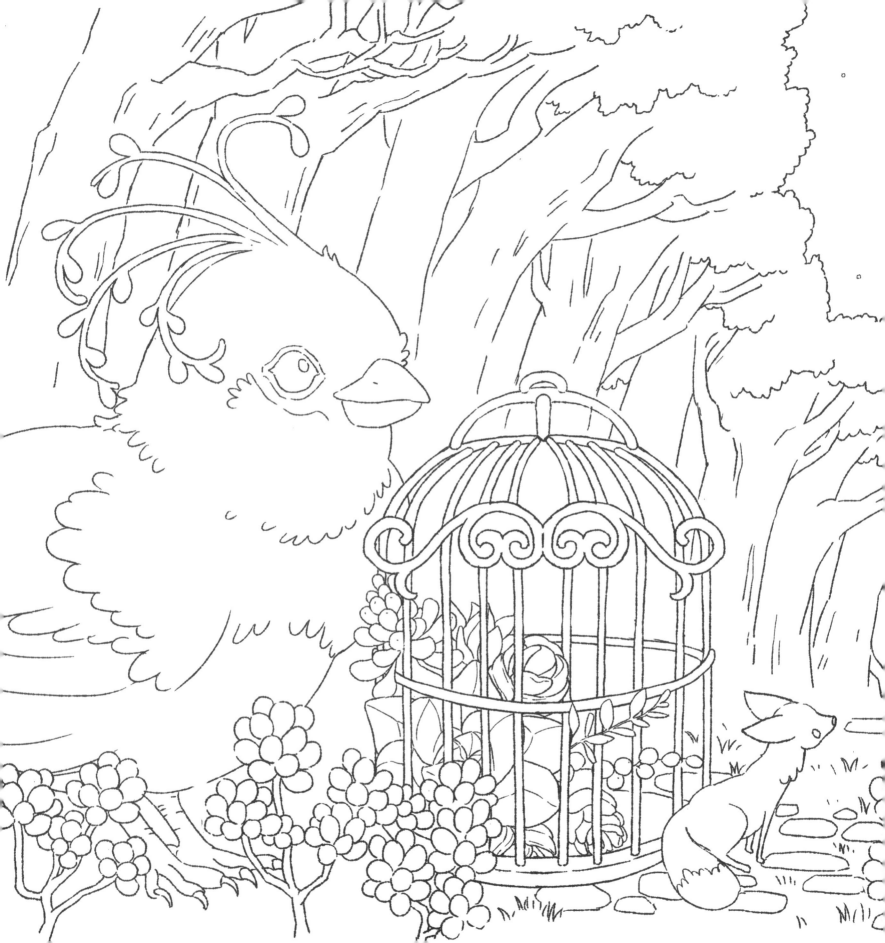

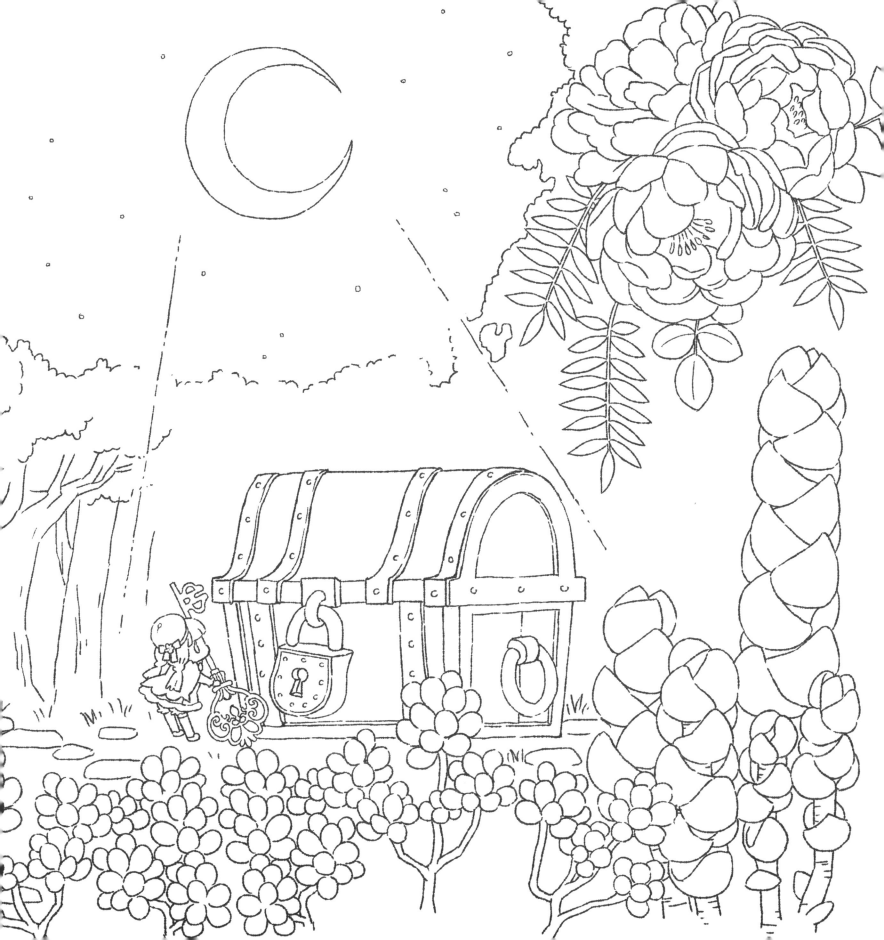

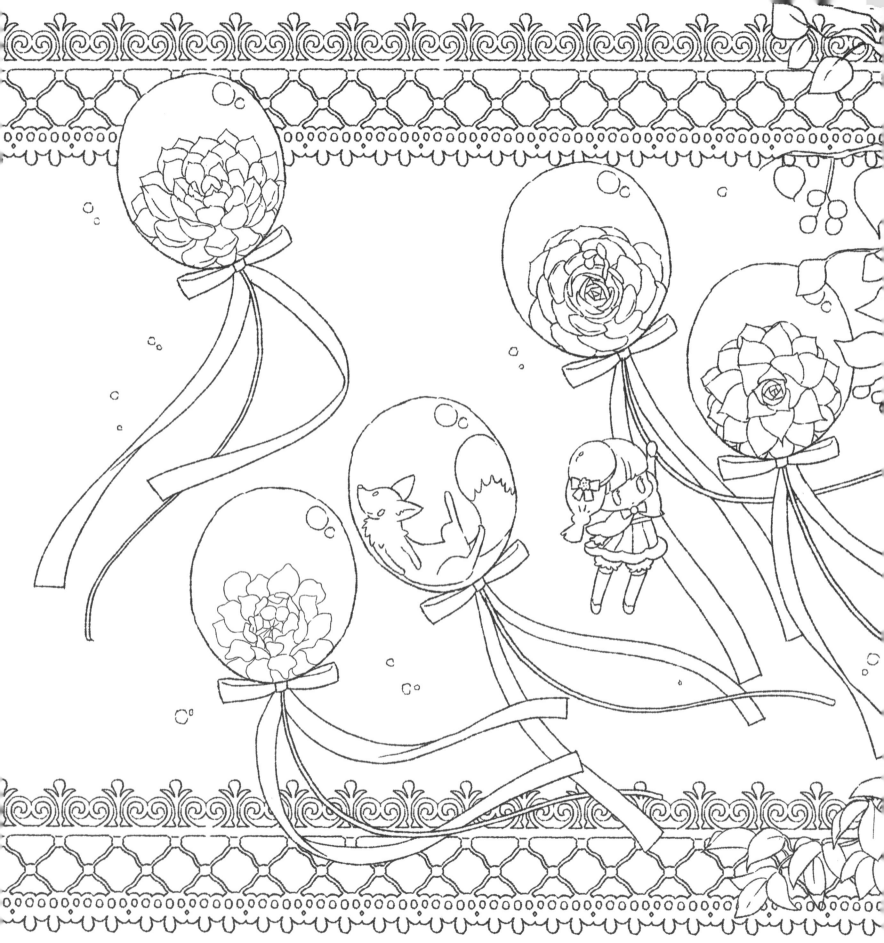

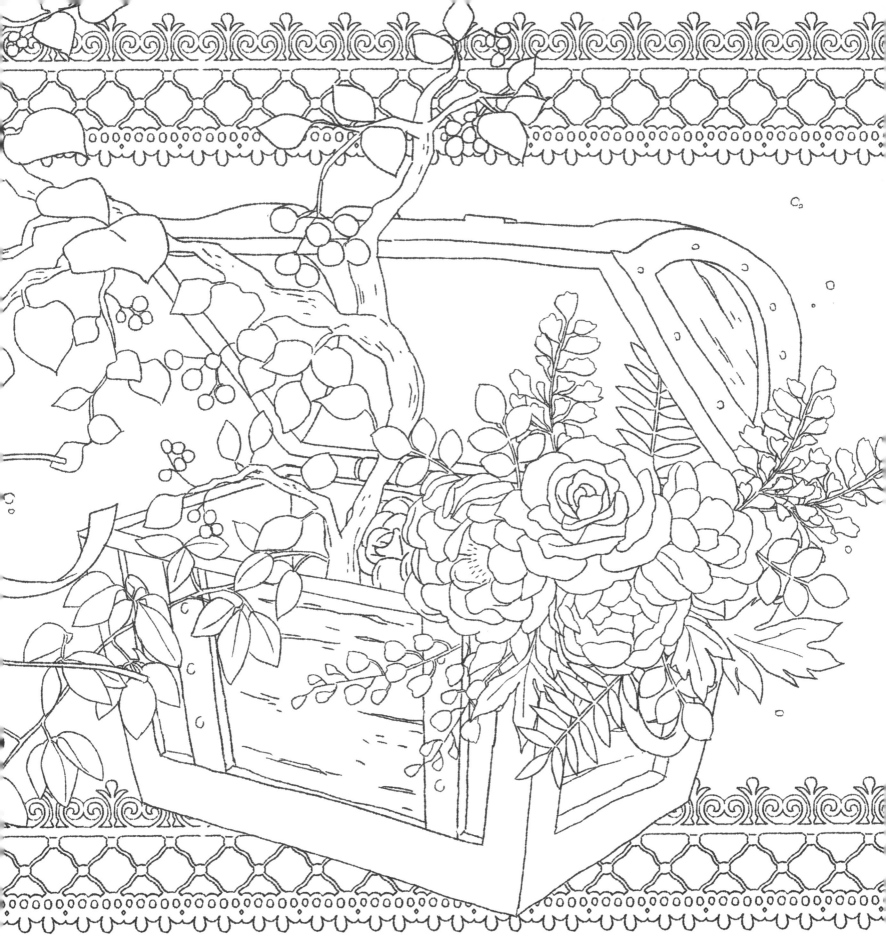

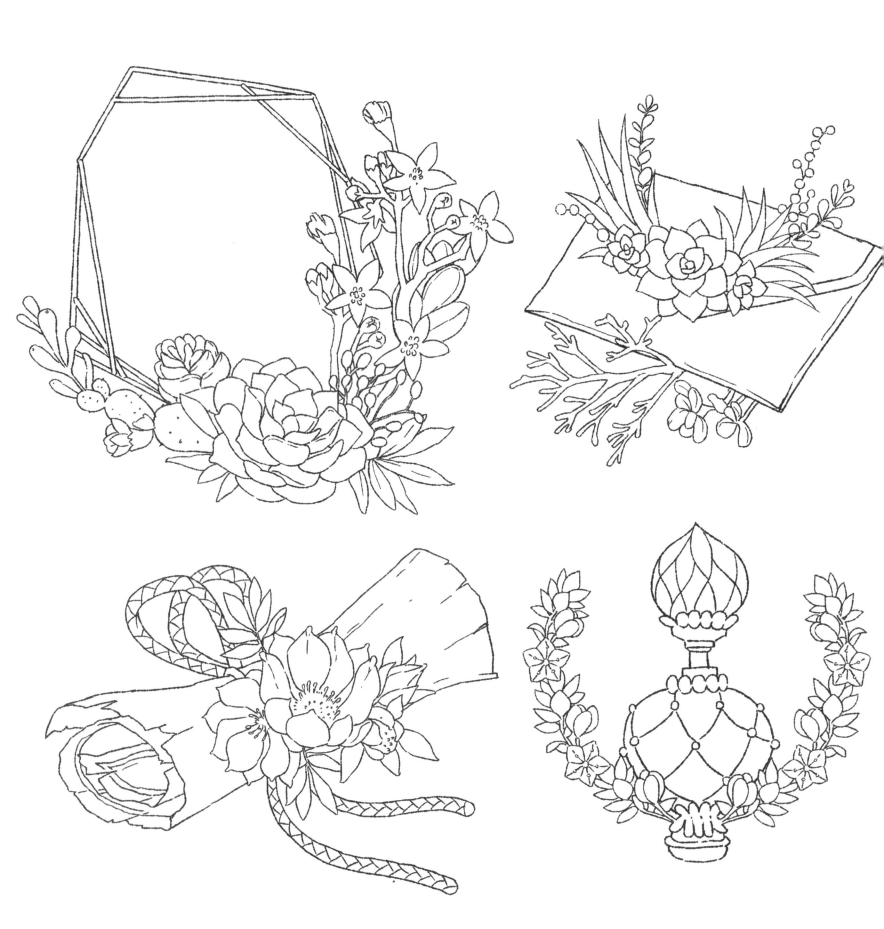

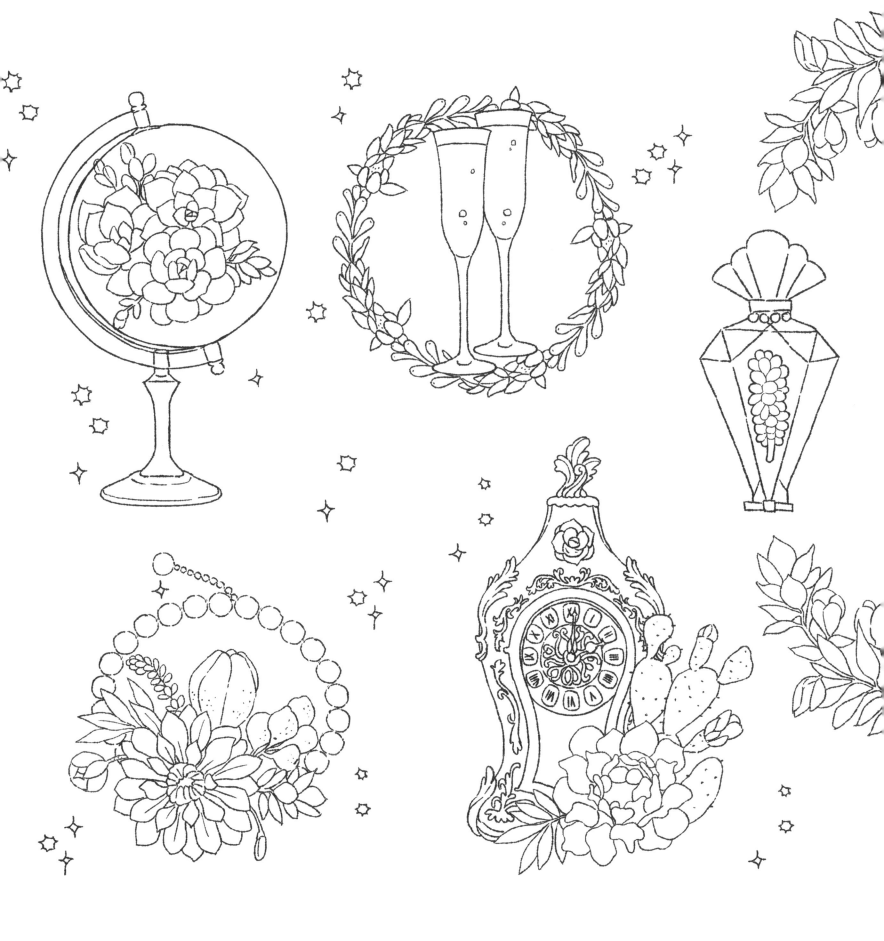

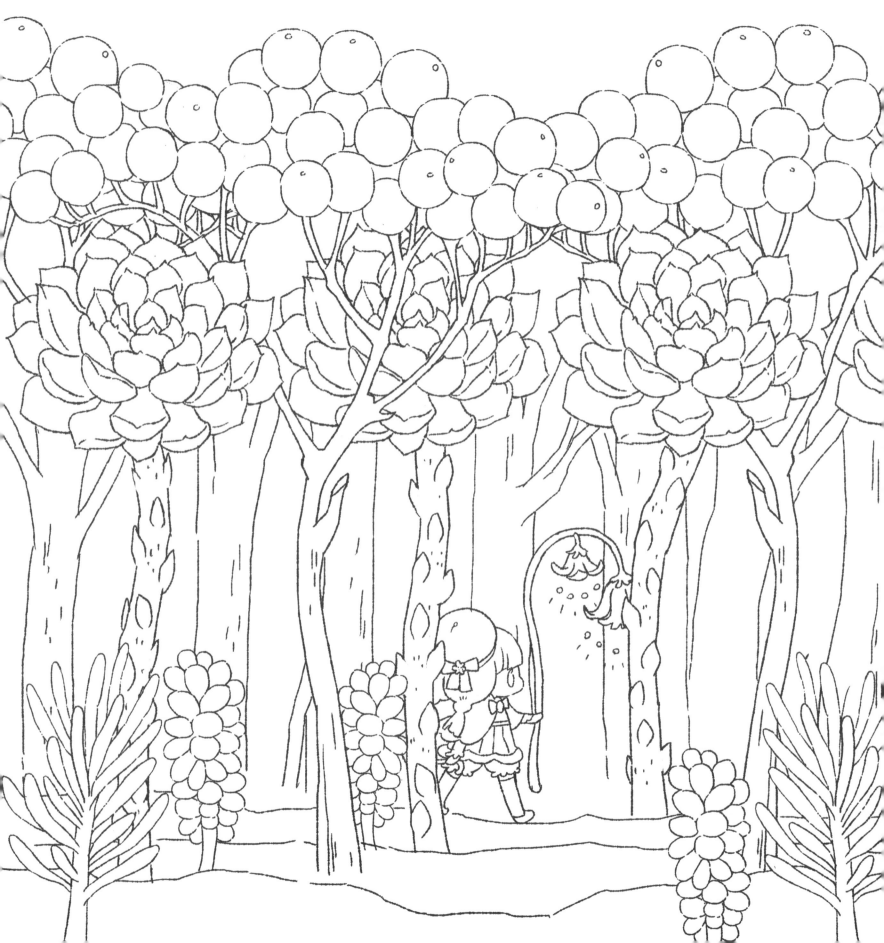

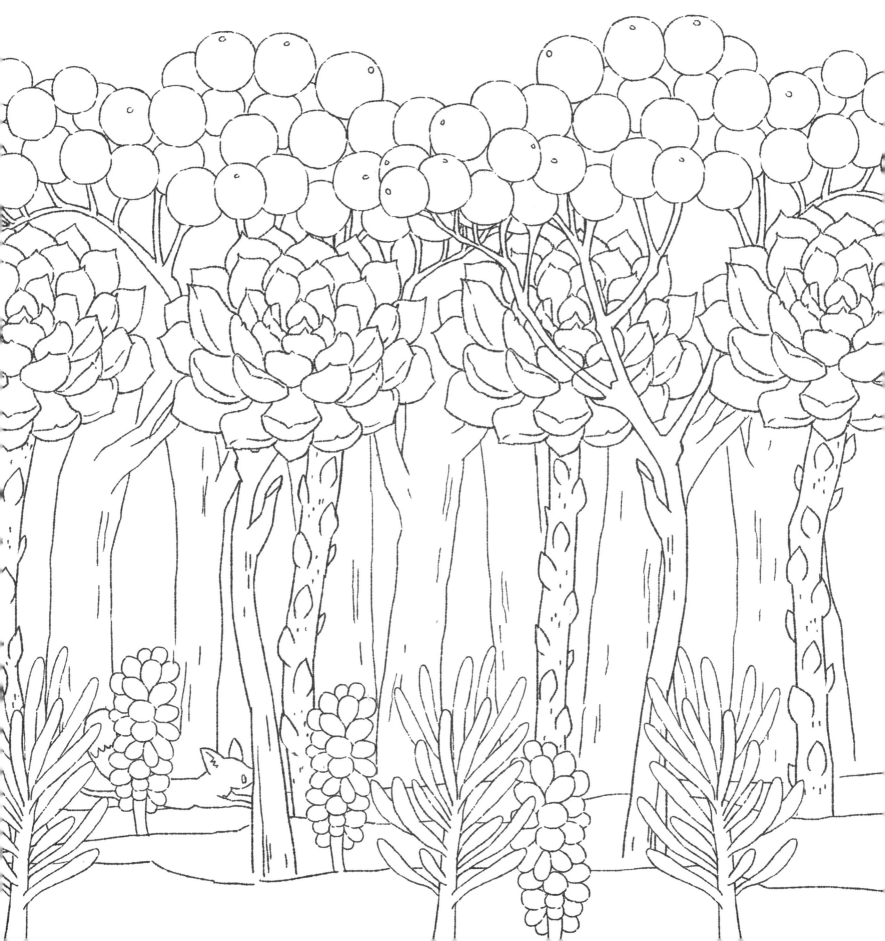

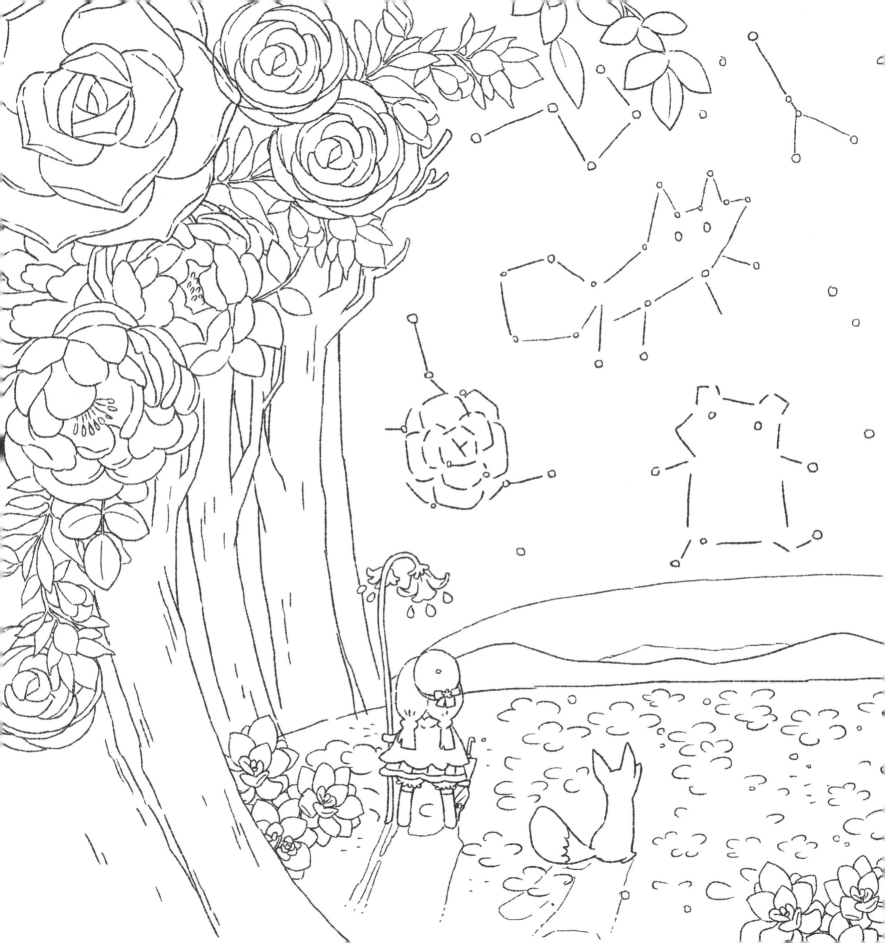

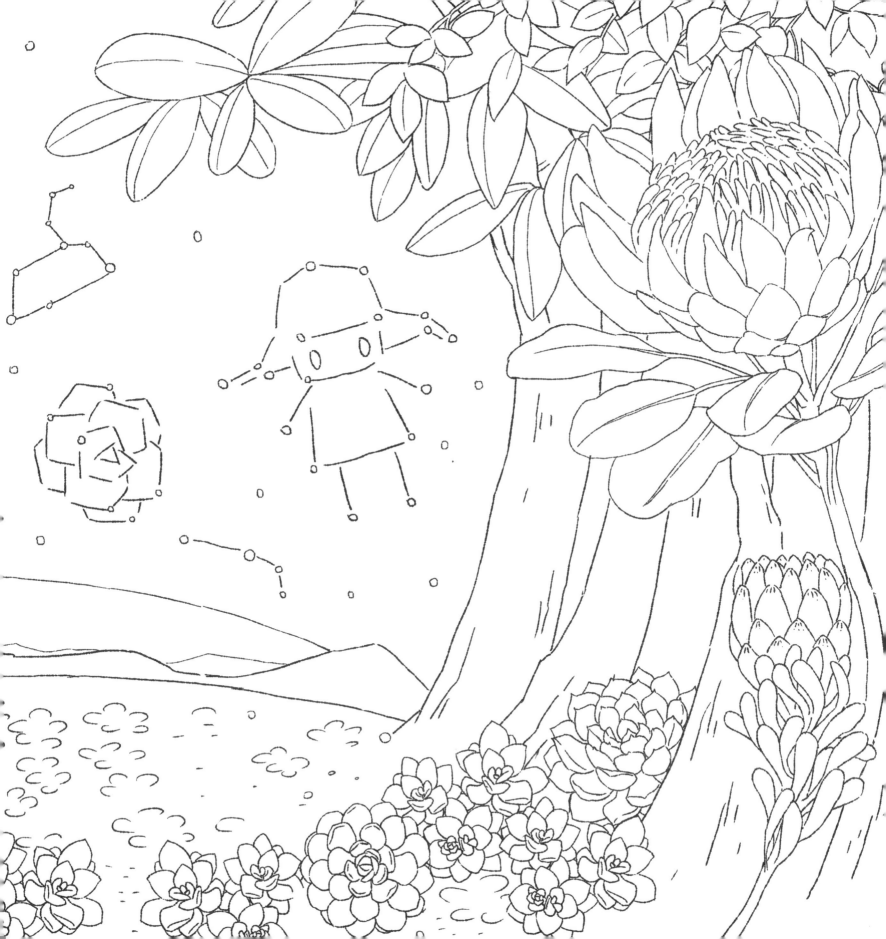

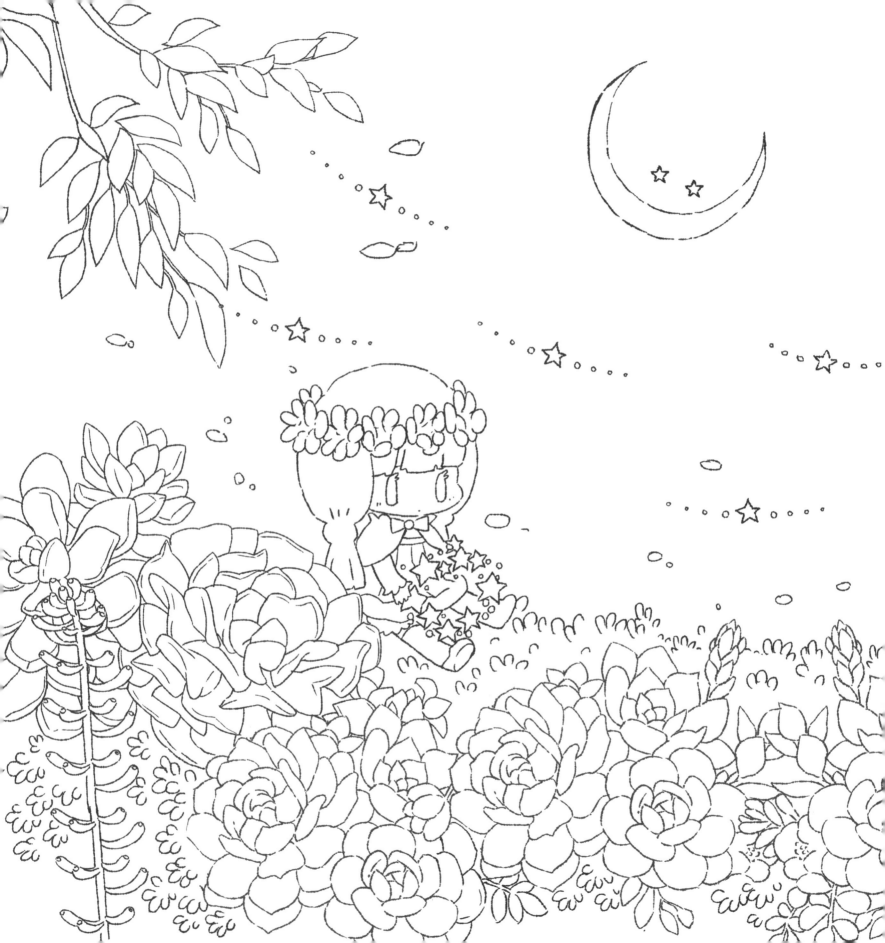

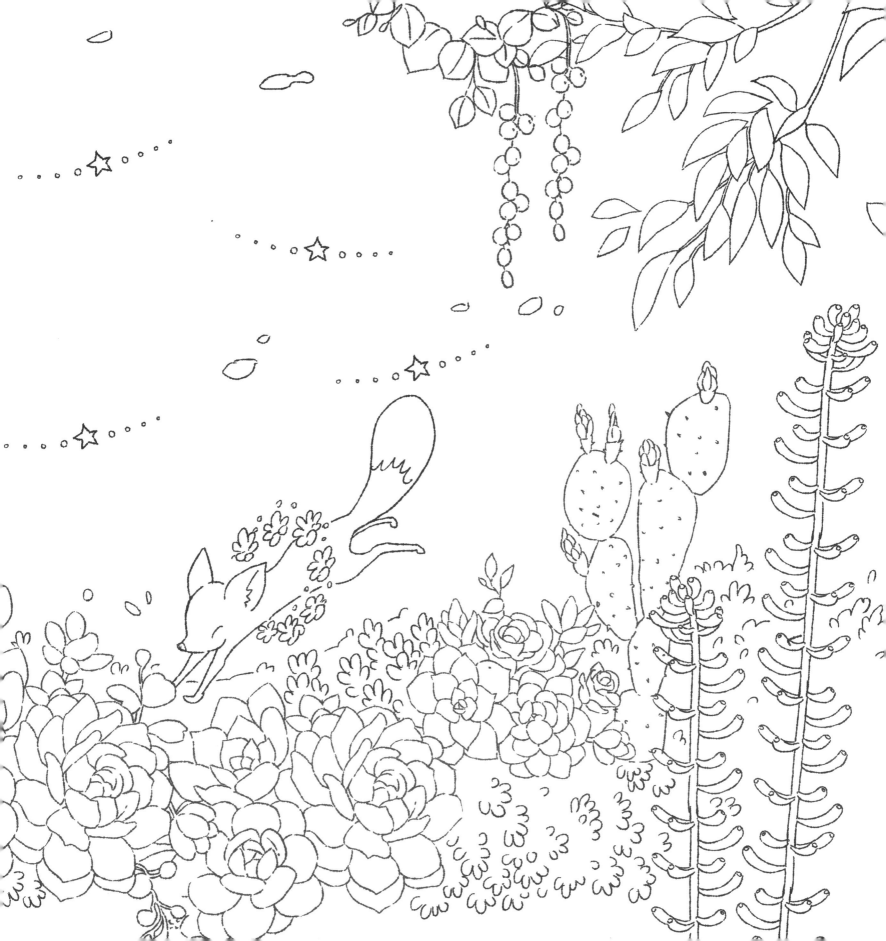

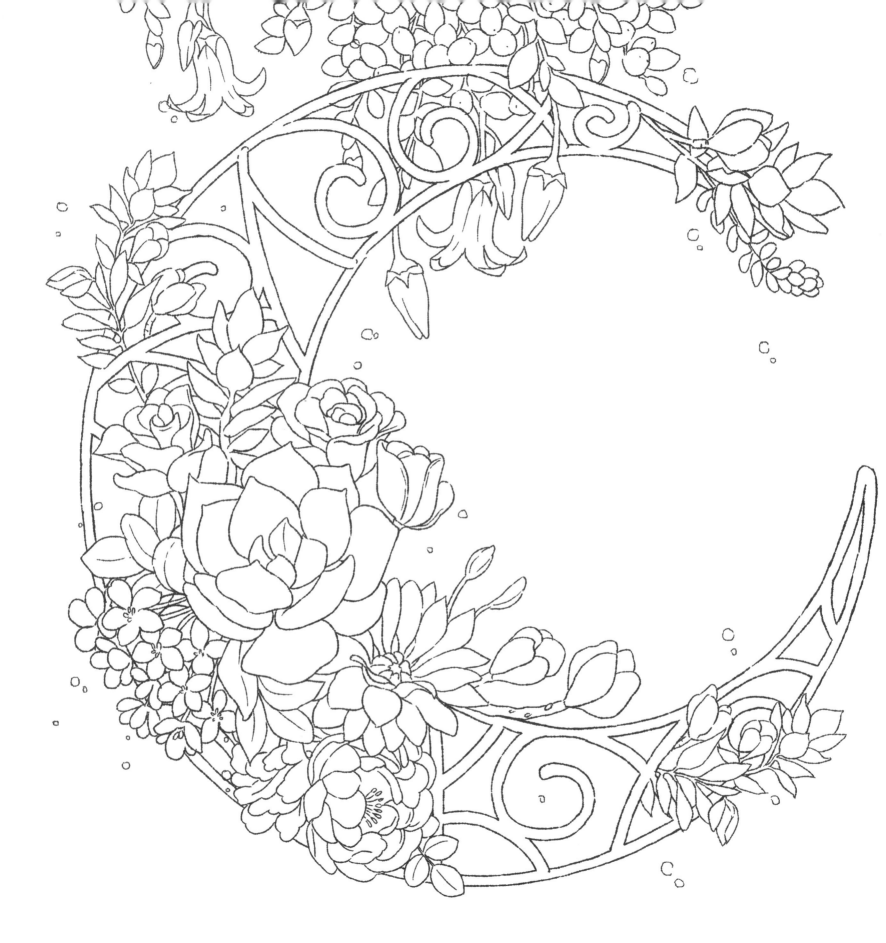

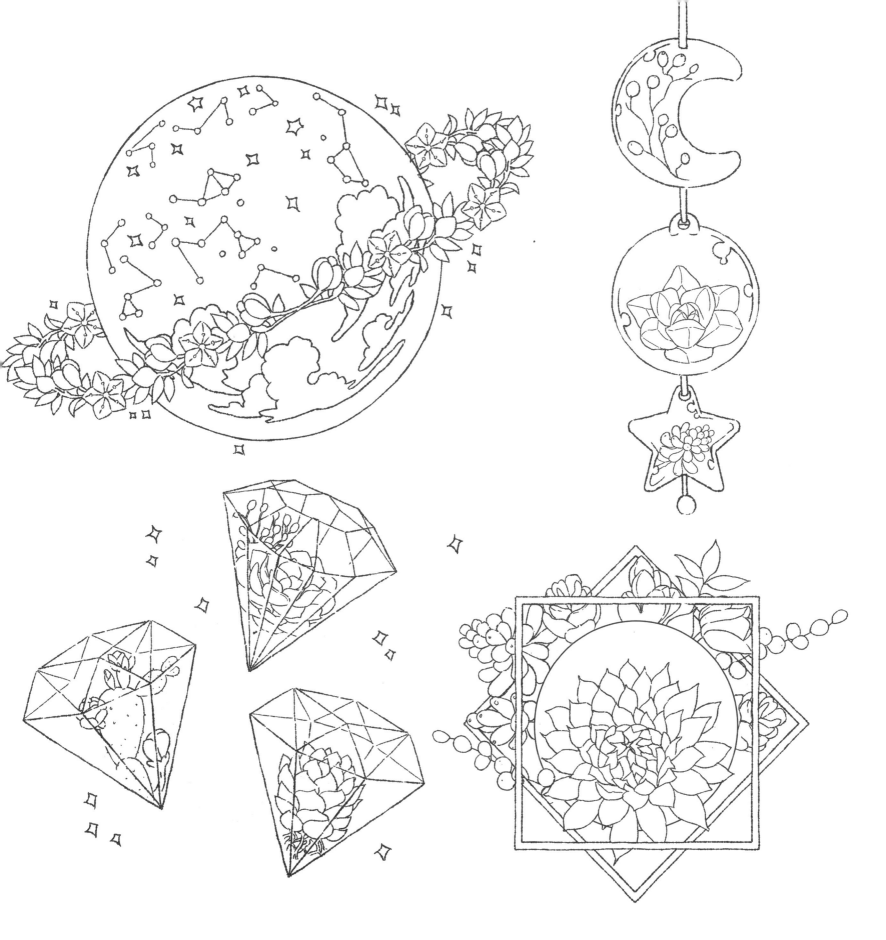

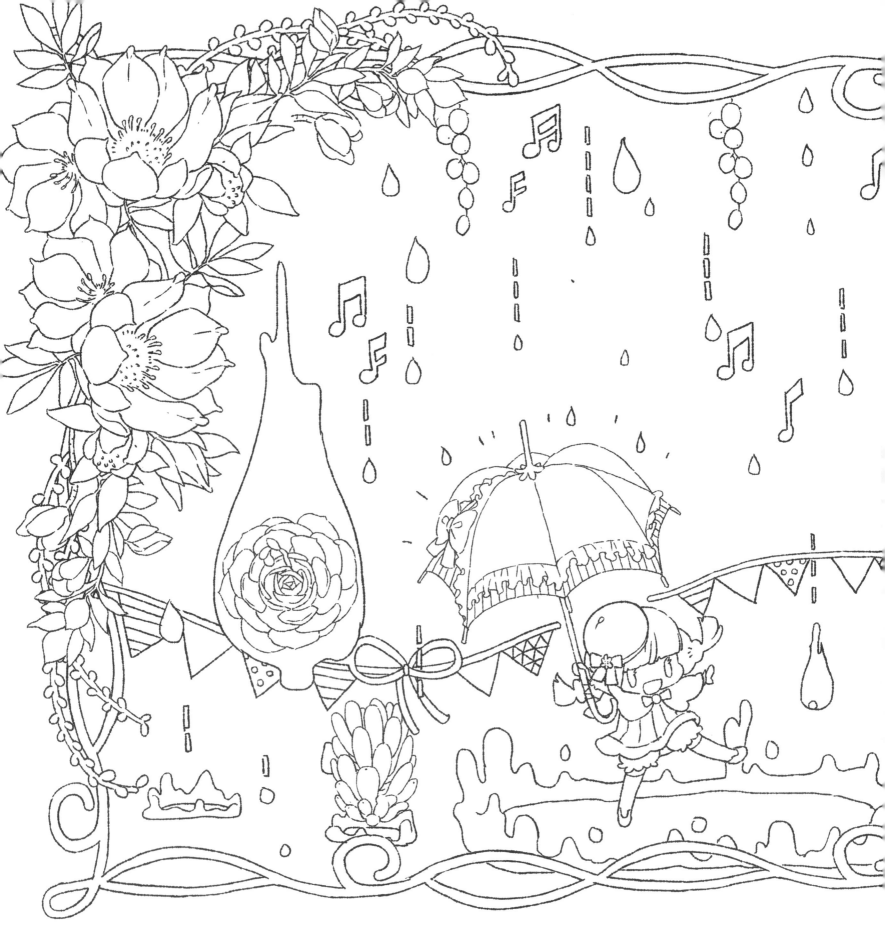

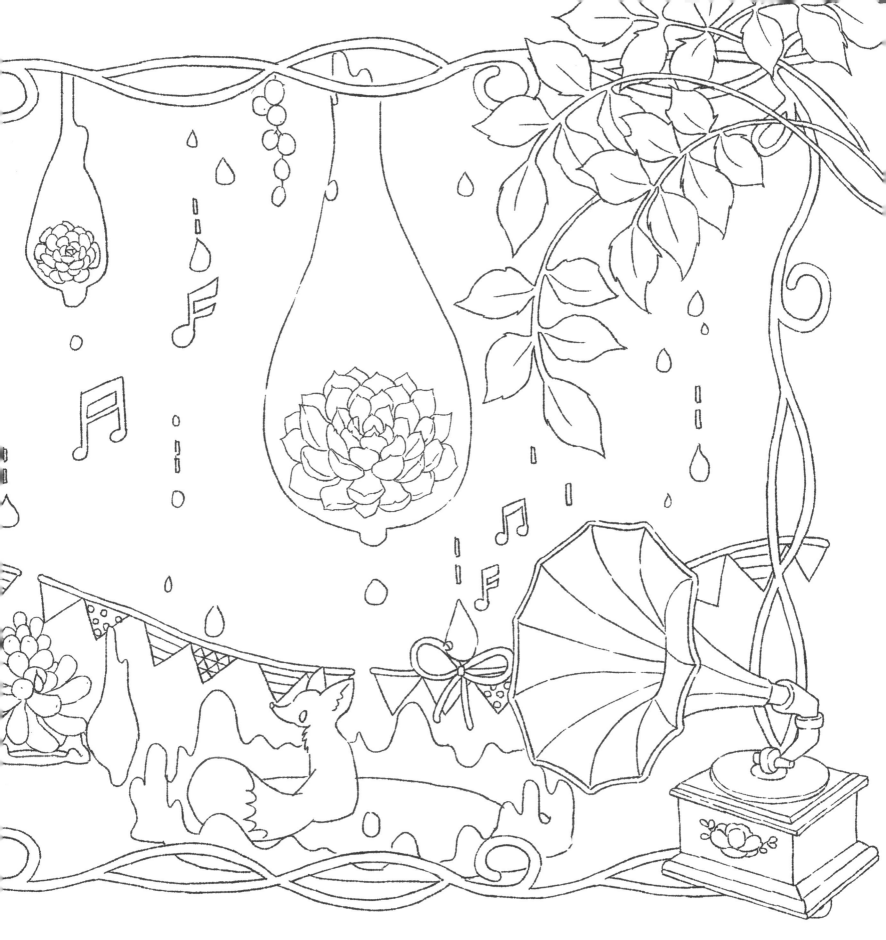

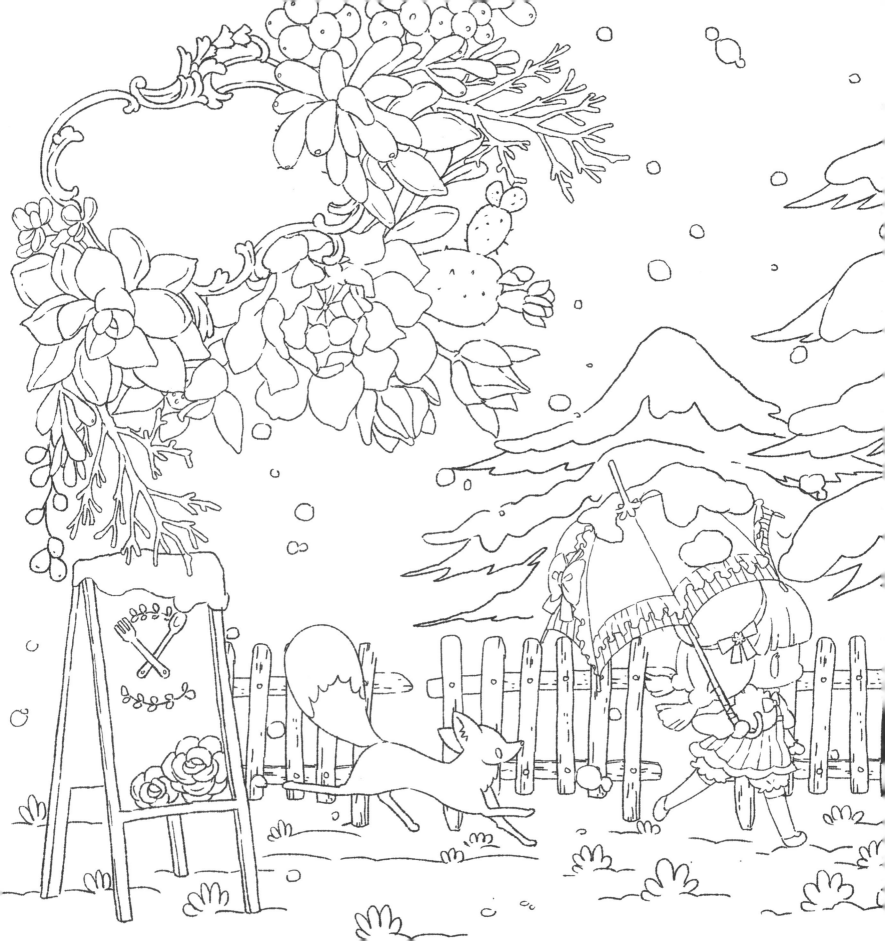

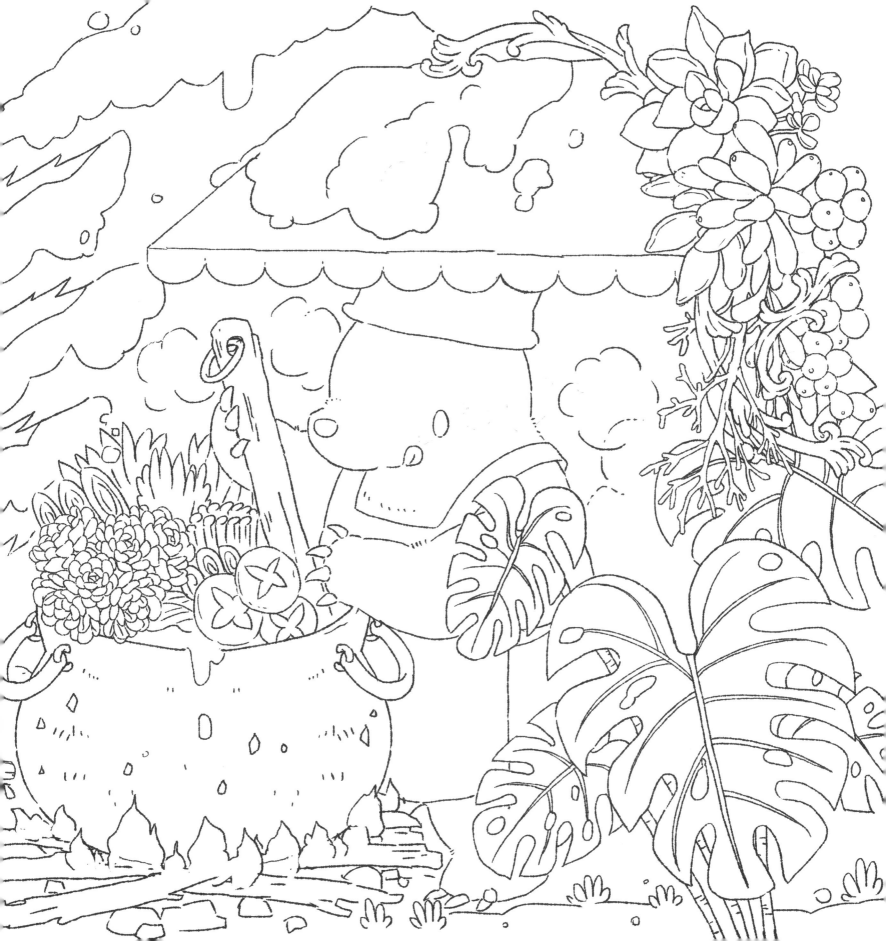

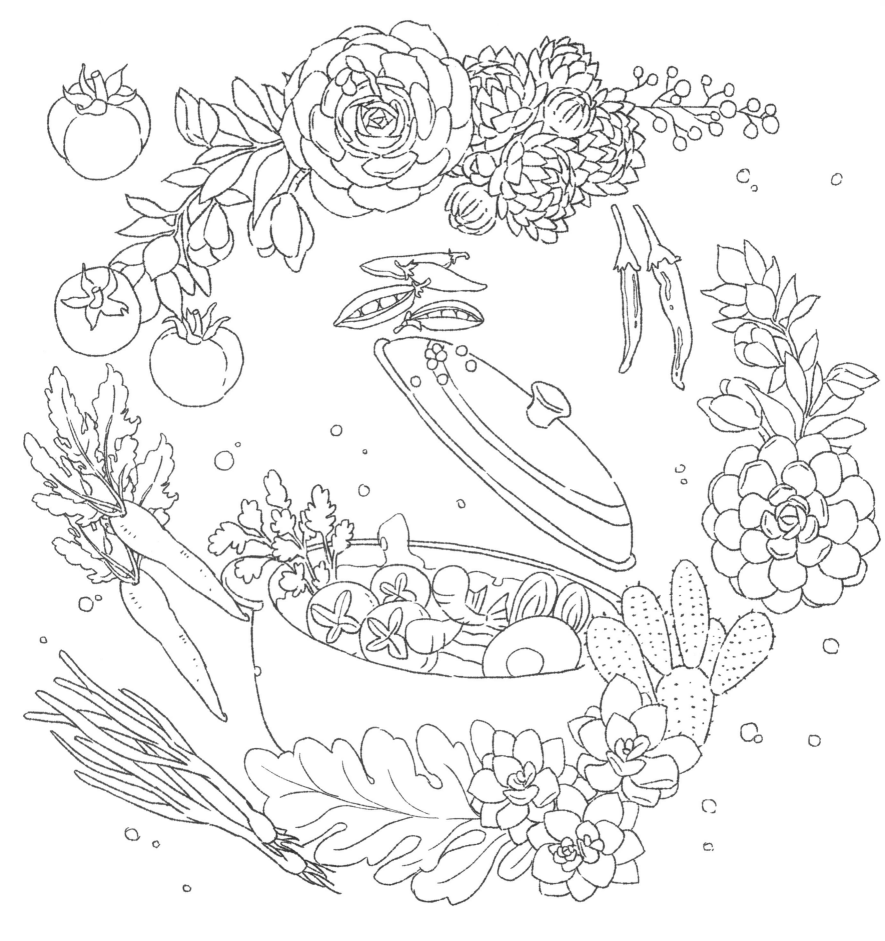

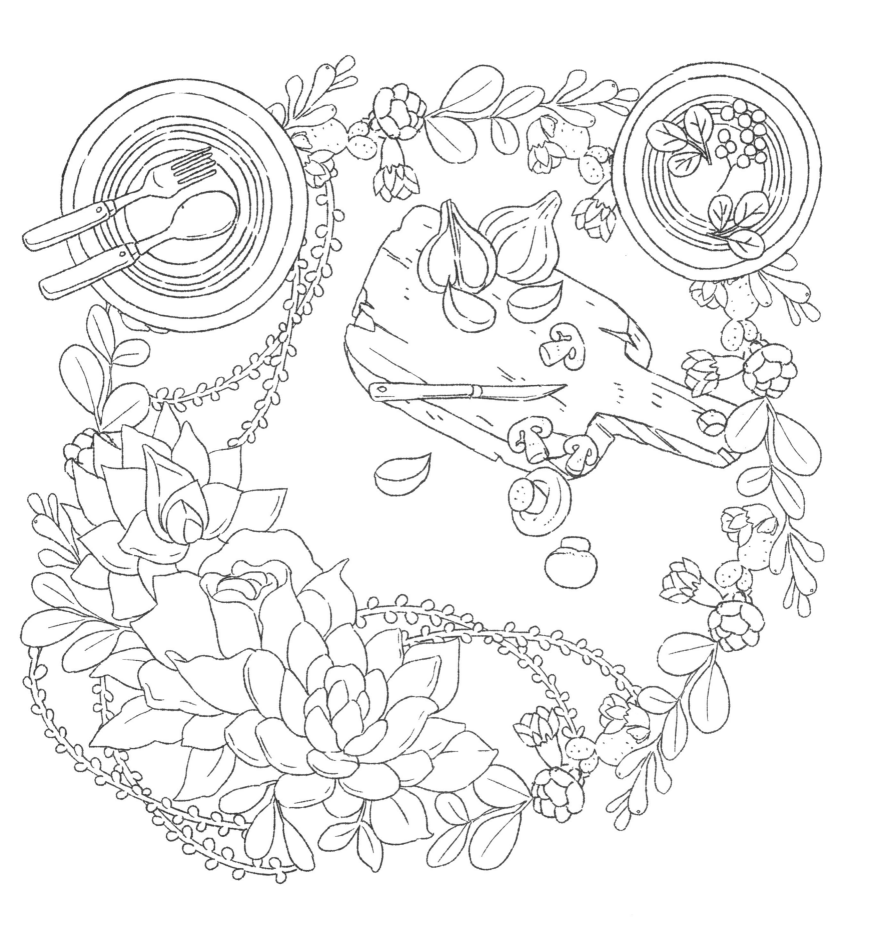

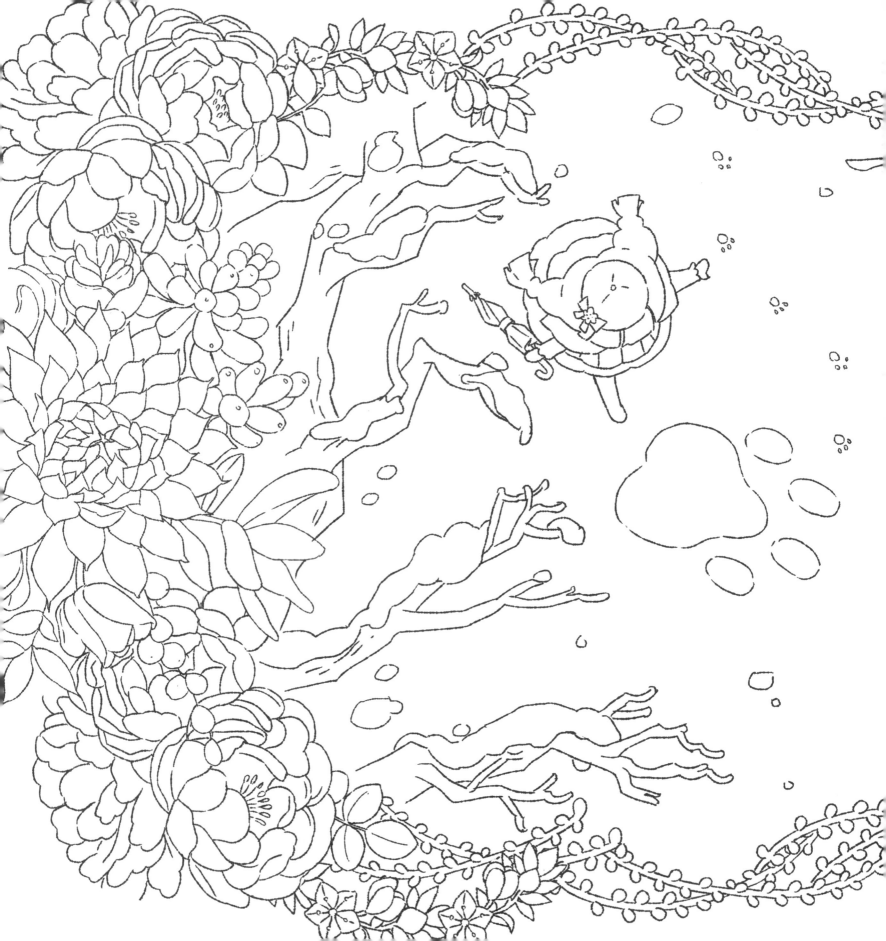

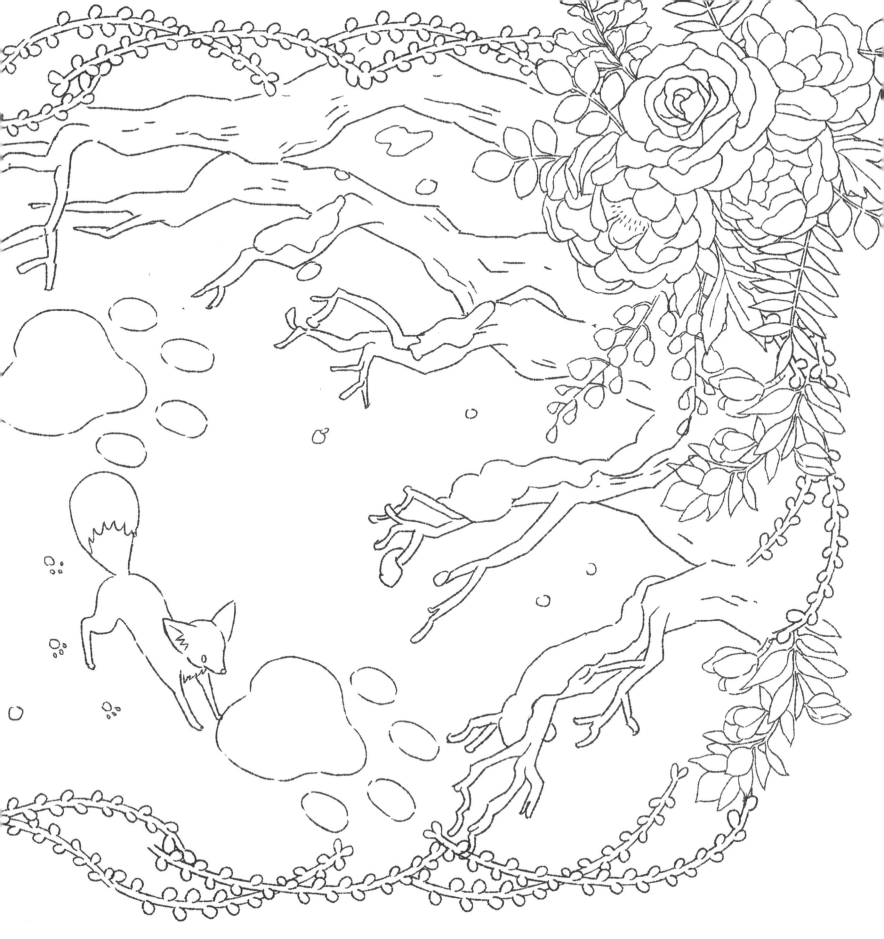

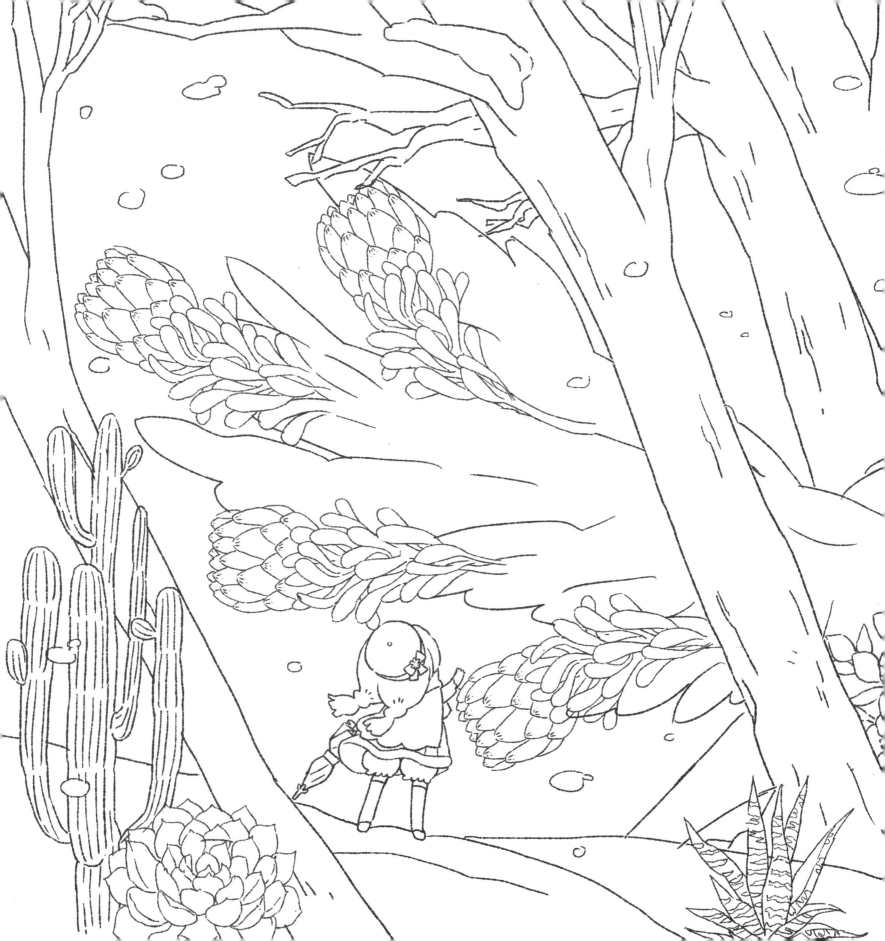

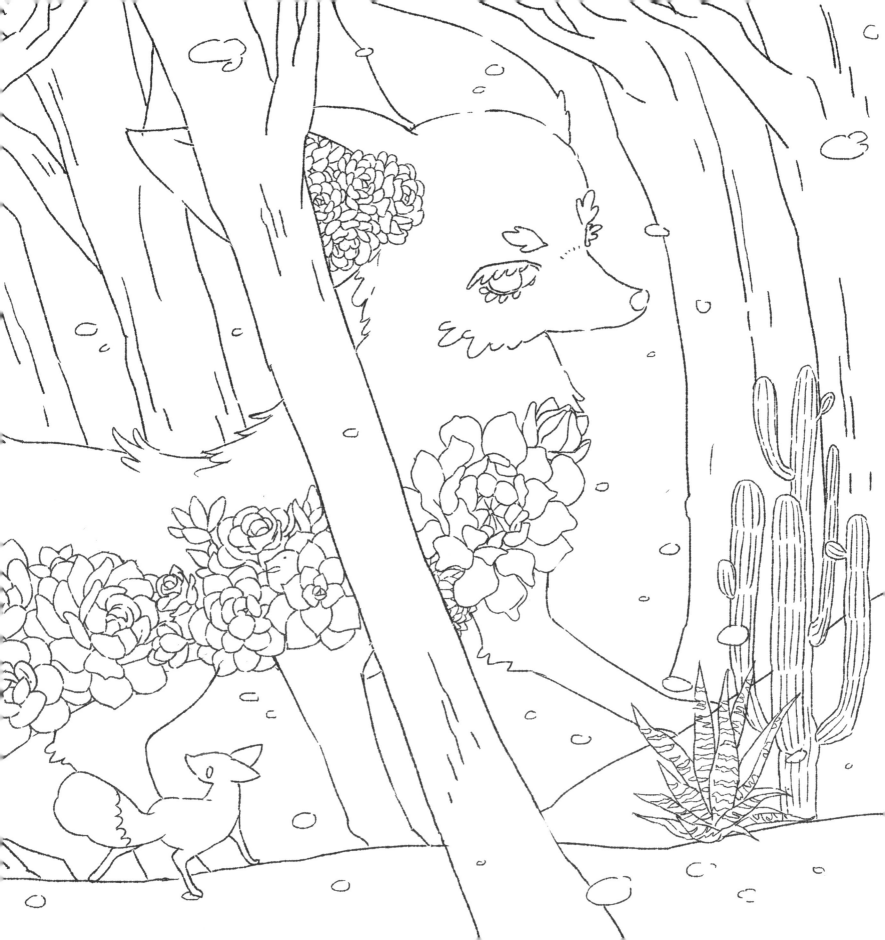

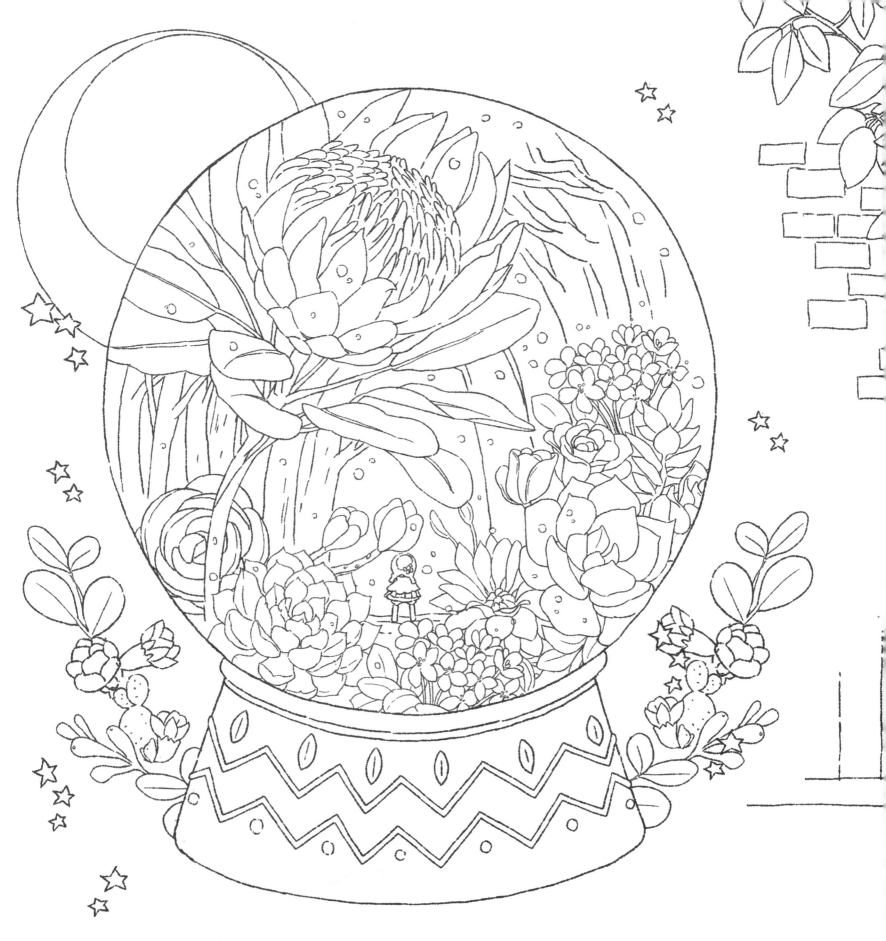

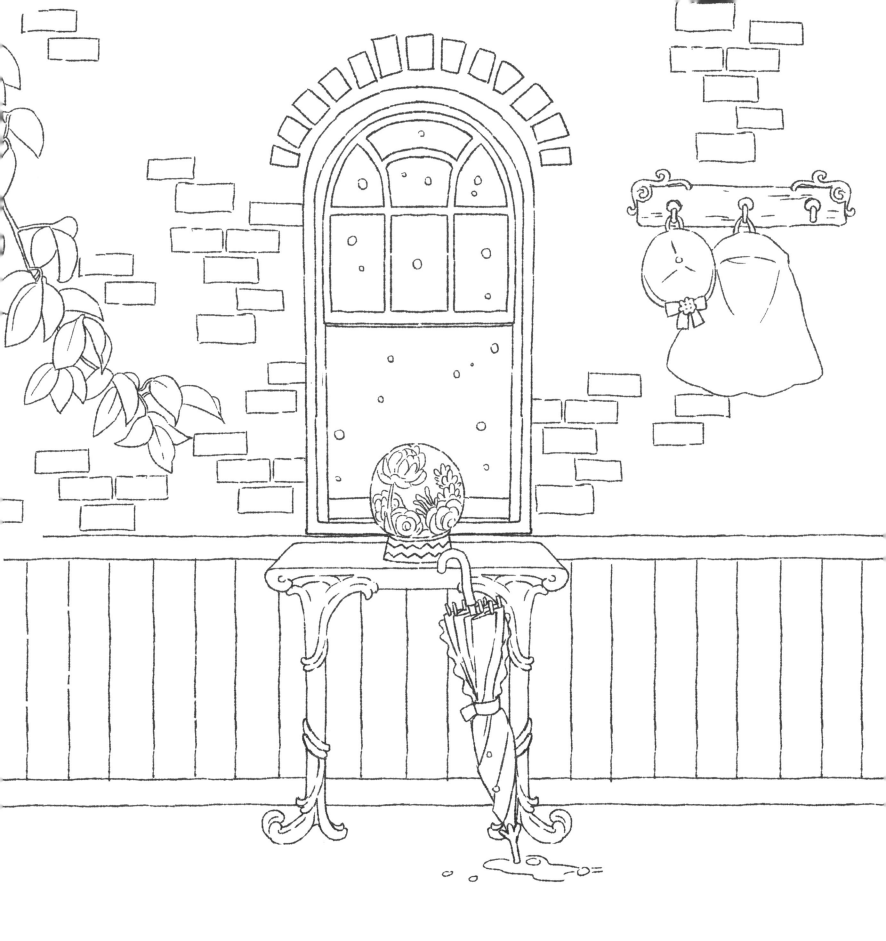

 版權所有‧翻印必究　　　　　　定價320元

多彩多藝 5

紅帽子的多肉森林物語

作　　　者／橘子

封 面 繪 製／橘子

總　編　輯／徐昱

封 面 設 計／周盈汝

執 行 美 編／周盈汝

出　版　者／**漢欣文化事業有限公司**

地　　　址／新北市板橋區板新路206號3樓

電　　　話／02-8953-9611

傳　　　真／02-8952-4084

郵 撥 帳 號／05837599 漢欣文化事業有限公司

電 子 郵 件／hsbookse@gmail.com

初 版 一 刷／2021年03月

國家圖書館出版品預行編目（CIP）資料

紅帽子的多肉森林物語/橘子著. -- 初版.
-- 新北市 ： 漢欣文化事業有限公司，
2021.03
72面；25x25公分. -- (多彩多藝；5)
ISBN 978-957-686-805-4(平裝)

1.鉛筆畫 2.水彩畫 3.繪畫技法

948　　　　　　　　　　110002373

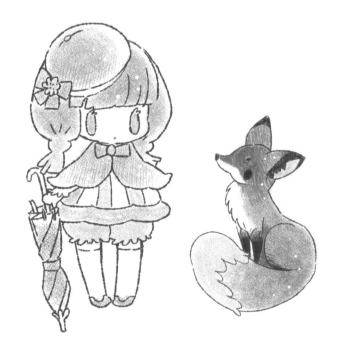

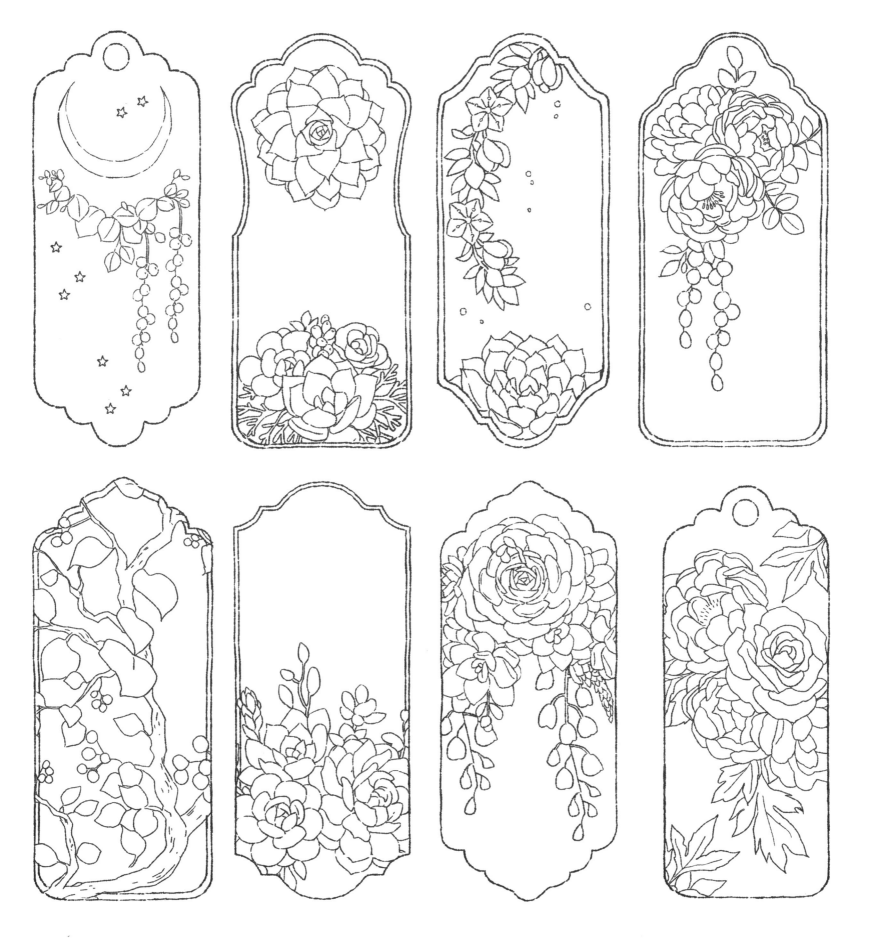

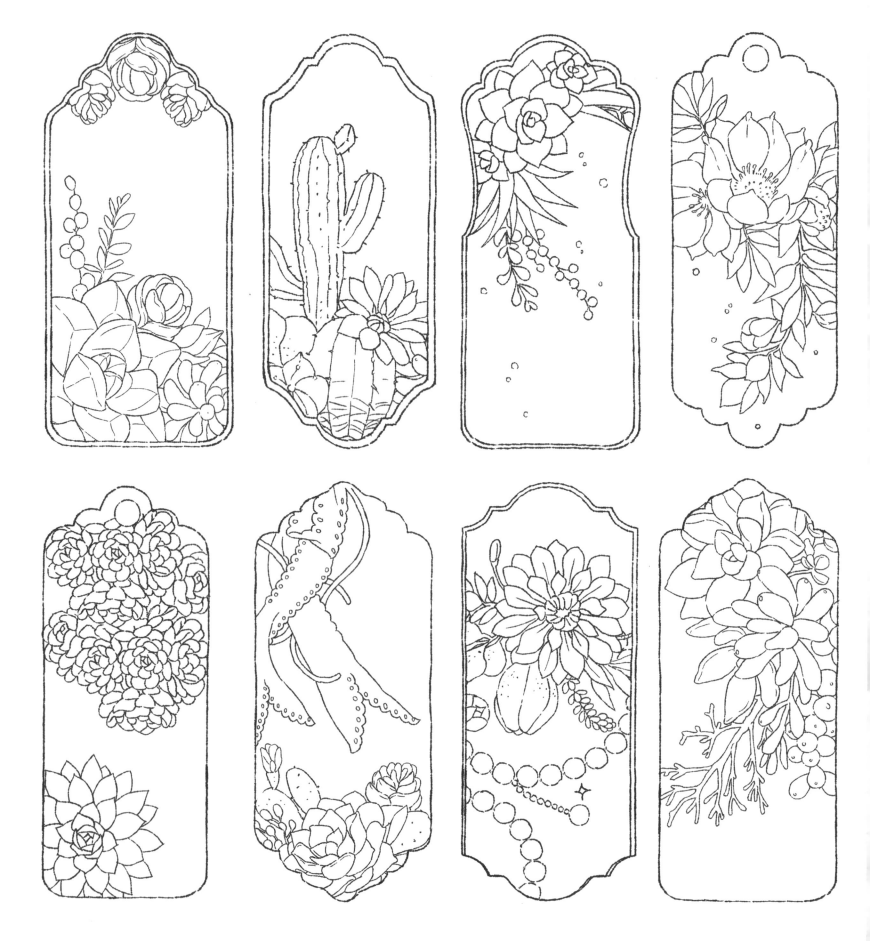

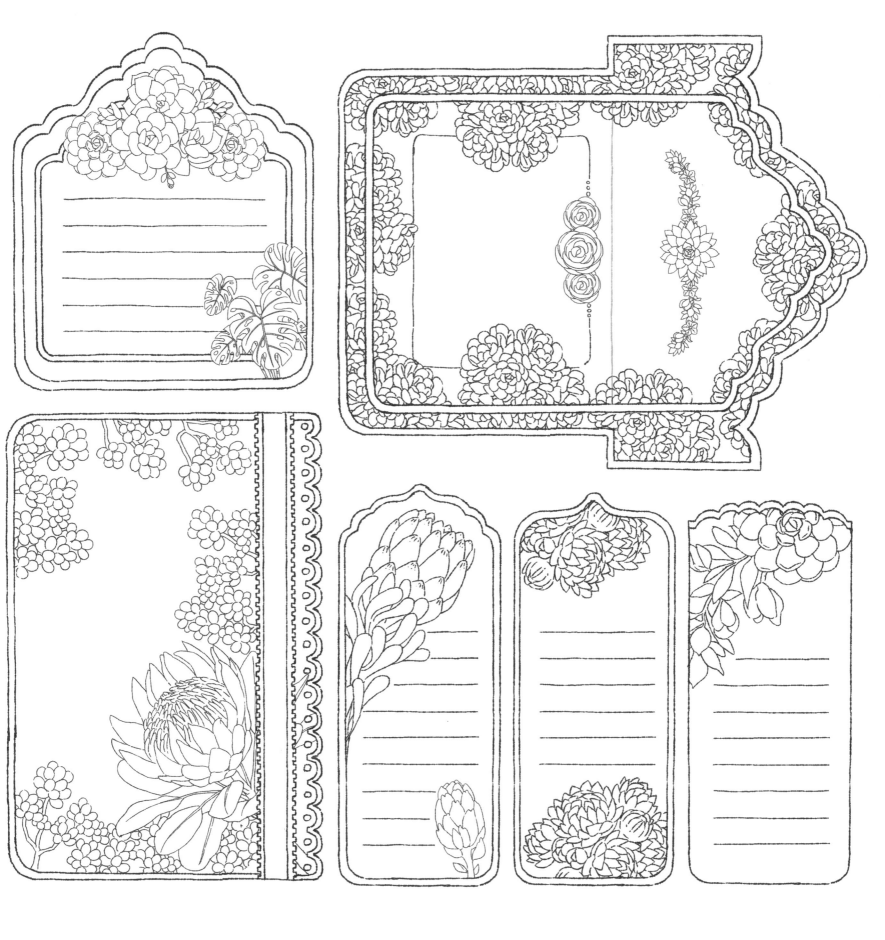

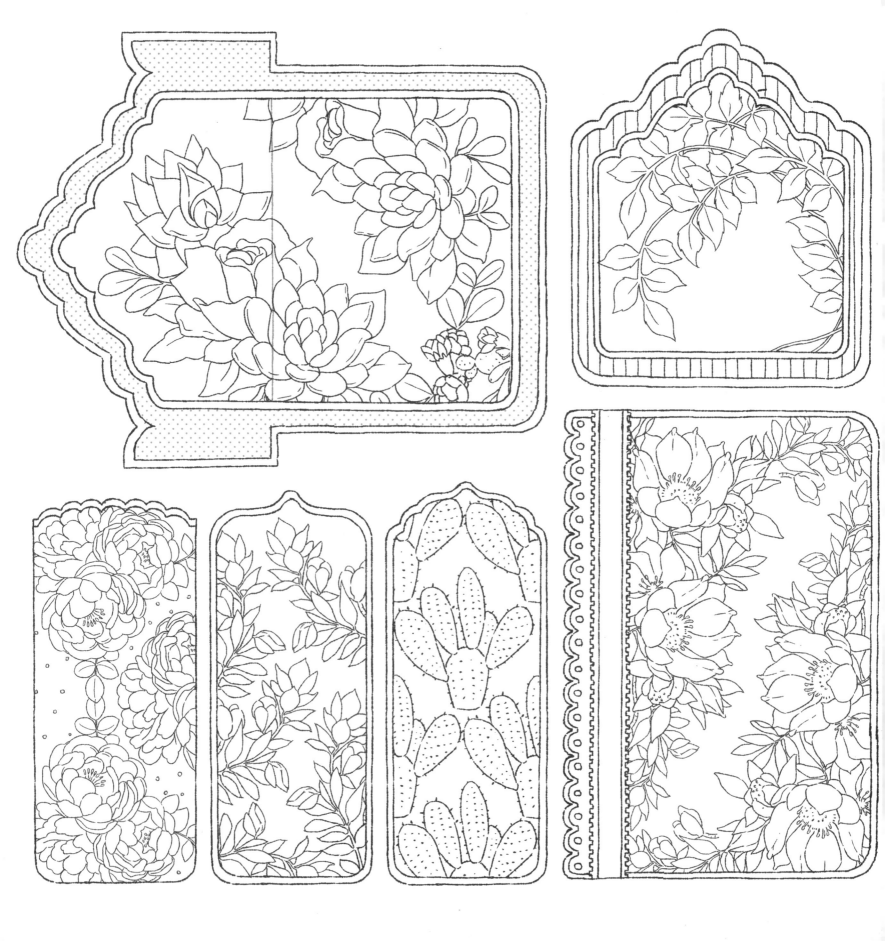